学|前|教|育|专|业|新|课|程|体|系|规|划|教|材

实用简笔画

主　编◎夏　铭

副主编◎谭　芳　李剑虹

清华大学出版社

北　京

内 容 简 介

简笔画是幼儿园教师、小学教师在课堂上经常用到的一种形象化教学手段，它在幼儿教育活动中发挥着非常重要的作用。本书主要介绍简笔画的特点和基本技法。针对器物、植物、动物、人物及景物的简笔画造型原理进行系统分析和图解，并详细介绍了简笔画的设计原则和创编方法。本书既可作为大、中专学前教育专业学生简笔画教学教材，也可作为幼儿园教师、小学教师进修与培训用书以及业余美术爱好者的参考用书。

图书在版编目（CIP）数据

实用简笔画 / 夏铭主编. — 北京：清华大学出版社，2019（2023.1重印）
（学前教育专业新课程体系规划教材）
ISBN 978-7-302-52959-0

Ⅰ.①实… Ⅱ.①夏… Ⅲ.①简笔画－绘画技法－幼儿师范学校－教材 Ⅳ.①J214

中国版本图书馆 CIP 数据核字（2019）第 081566 号

责任编辑：邓 艳
封面设计：刘 超
版式设计：雷鹏飞
责任校对：黄 萌
责任印制：宋 林

出版发行：清华大学出版社
 网 址：http://www.tup.com.cn，http://www.wqbook.com
 地 址：北京清华大学学研大厦 A 座 邮 编：100084
 社 总 机：010-83470000 邮 购：010-62786544
 投稿与读者服务：010-62776969，c-service@tup.tsinghua.edu.cn
 质量反馈：010-62772015，zhiliang@tup.tsinghua.edu.cn
印 装 者：天津鑫丰华印务有限公司
经 销：全国新华书店
开 本：185mm×260mm 印 张：8.25 字 数：141 千字
版 次：2019 年 5 月第 1 版 印 次：2023 年 1 月第 7 次印刷
定 价：49.80 元

产品编号：081222-01

前　言

本书主要介绍简笔画的特点和基本技法。针对器物、植物、动物、人物及景物的简笔画造型原理进行系统分析和图解，并详述了简笔画的设计原则和创编方法。

本书在编写方式上，注重基础理论与绘画实践的相互结合，针对学前教育专业学生绘画基础的实际情况，编写文字深入浅出、通俗易懂；并采用图文并茂的方法，融入大量的插图资料，使各种插图紧密地围绕编写的内容，尽量避免空洞、枯燥的理论，强化教材的针对性与实用性，以利于学生美术素养的提高和绘画技能的增强。在编写特点上，注重简笔画基本技法的全面性和题材的广泛性，书中范画内容广泛、风格多样、图例翔实，尤其是对简笔画创编从构图形式到表现方法逐一详解，启发性强，力求解决同类教材创编图例不足的问题，在强化基础技能的同时，提高读者的自主创编能力。

本书既可作为大、中专学前教育专业学生简笔画教学教材，也可作为幼儿园教师、小学教师进修与培训用书以及业余美术爱好者的参考用书。

全书共分七章，第一、二、四章由夏铭编写，第三、六章由李剑虹编写，第五、七章由谭芳编写。本书的图稿除作者提供外，部分图稿选自有关出版物，湖南幼儿师范高等专科学校学前教育专业的学生为部分章节绘制了插图，不能一一注明，在此一并致谢。

由于时间仓促和编者水平的限定，本书内容可能有不完善和不尽如人意的地方，不当之处敬请广大读者批评指正，敬请各位专家、同行赐教。

<div style="text-align: right">编　者</div>

前　言

目　　录

第一章　简笔画基础知识

　　简笔画是幼儿园教师、小学教师在课堂上经常用到的一种形象化教学手段，教师运用简洁的造型方法、简约的表现形式、洗练的绘画语言，配合课堂讲解，来激发学生的学习兴趣，使学生在轻松愉快的气氛中学习知识和技能。简笔画是学前教育专业课必不可少的一门重要课程，简笔画教学在幼儿教育活动中发挥着非常重要的作用，不仅可以培养学生的创造性思维意识，更能发展学生的想象力和动手实践能力，提高学生的造型表现能力。

　　本章主要内容有：简笔画的概念和特点；简笔画的造型原理；简笔画的表现形式和设计步骤。通过以上课程内容的学习，学生可以初步认识简笔画，了解简笔画的绘画特点，理解简笔画的造型原理，掌握简笔画的不同表现形式及基本设计步骤。

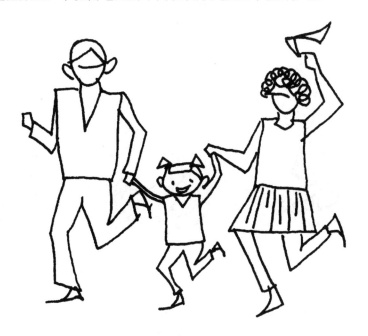

第一节　简笔画的概念和特点

一、简笔画的概念

　　简笔画又称简笔造型，是运用简单的点、线、面符号，以简洁的笔法和简约的造型，形象概括地描绘出物象的主要特征，来简要地表情达意的一种绘画形式。简笔画广泛地吸收了不同绘画形式的表现手法，具有速写的简洁性、图案的概括性、漫画的夸张性、卡通的趣味性，因而生动活泼，浅显易懂，是幼儿最容易理解和掌握的一种艺术形式（如图 1-01 所示）。

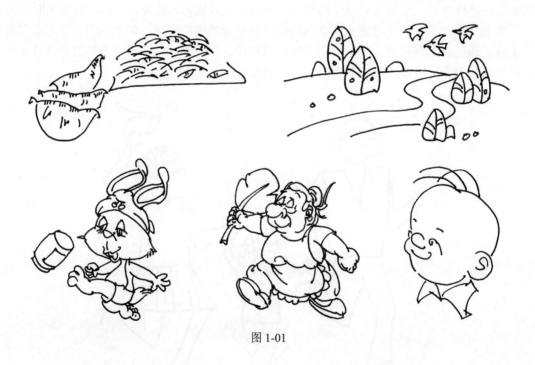

图 1-01

二、简笔画的特点

　　简笔画的主要特点是用笔简练，特征明显，形象夸张，造型生动，富有趣味性与装饰性。它通过作者观察、记忆、提炼、变形、表现等综合活动，提取客观形象最典型、最突出的主要特点，以平面化、程式化的形式和简洁洗练的笔法，表现出既有概括性又有可识性和示意性的绘画（如图 1-02 所示）。

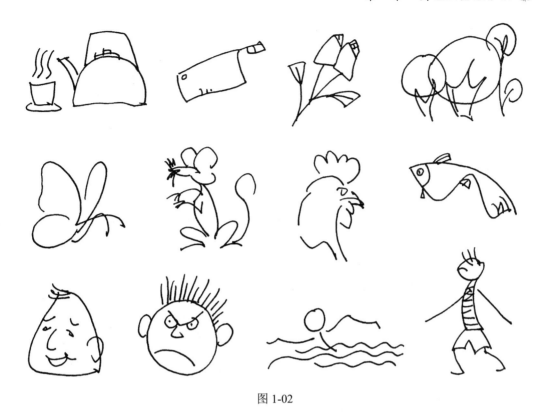

图 1-02

第二节　简笔画的造型原理

一、简笔画的造型要素

简笔画造型主要是运用规则或不规则的点、线、面、体等基本的形象元素，通过元素间的组合、变化构成形式简洁、富于趣味性的画面。基本要素是简笔画造型中一些高度概括和简化了的表现形式，在简笔画造型中发挥着重要的作用。

1. 点

在几何学中，点没有大小形态的概念，只是位置的标记；而在简笔画中，点是构成一切形态的基础。从面积大小来看，点越小，其特性越强。面积增大，点的感觉减弱，面的特性增强。在简笔画描绘中，点的大小形态、疏密排列、分布方向，会使画面产生不同的视觉效果（如图 1-03 所示）。

2. 线

在几何学中，线是点移动的轨迹；而在简笔画中，线是最主要的造型元素，它有曲直、平斜、长短、粗细之分。不同形态的线，所呈现出的画面效果和给人的视觉感受也不相同。直线规整、严谨、明确、简洁，给人通畅、速度、紧张感；垂直线给人刚健、挺拔、坚强感；水平线给人舒展、宁静、安定、平静、稳重、广阔、延伸感；斜线给人倾斜、动势、

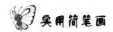実用简笔画

流动、方向、速度感；曲线给人圆润、轻柔、丰满、感性、优雅、流动、跳跃感；几何曲线给人现代、节奏感；长线给人持续、顺畅、平衡、速度感；短线给人停顿、刺激、迟缓、运动感；自由曲线给人柔和、自由感；细线给人纤细、锐利、微弱、紧张感；粗线给人厚重、力量、粗犷感（如图 1-04 所示）。

图 1-03

图 1-04

3. 面

在几何学中，面是线移动的轨迹。线有次序地重复移动或不沿原有方向运动便形成面。面有长度、宽度而无厚度，面有位置和方向。点和线的面积扩大也可以形成面。在简笔画中，运用不同形状的几何形来概括复杂多样的世界万物，使复杂的形象简单化，可以使物体形象更容易理解和掌握。在简笔画描绘对象的过程中，要从物体的整体形态入手，抓住物体的基本几何形特征，不能因顾及局部细节而忽略整体特征。单一的对象可用一个基本形概括，复杂的对象可用多种基本形组合（如图 1-05 所示）。

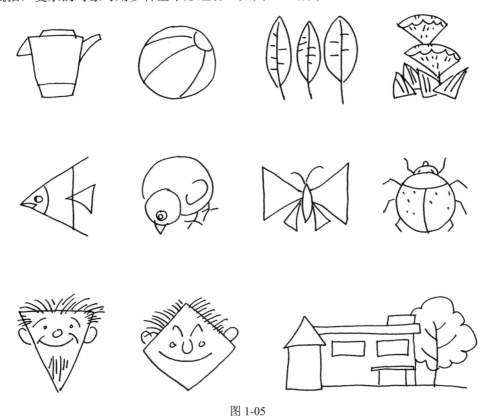

图 1-05

二、简笔画的造型方法

简笔画虽然造型手法比较简单，但同样要求具有较强的表现力和一定的艺术感染力，在简笔画造型过程中，通常有简化法、夸张法、拟人法等表现手法。

1. 简化法

简化就是对自然形态删繁就简。"简"不是简单，而是更加概括、提纯，更加典型、简洁。通过对复杂的物象、繁乱的结构和造型进行省略、简化、提炼、修整，抓住主要的结构和造型进行表现，使自然形态的造型简洁、特征突出（如图 1-06 所示）。

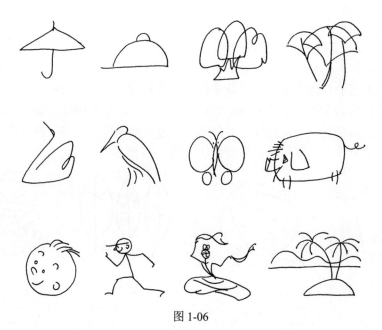

图 1-06

2．夸张法

夸张是艺术创作中一种很重要的手法，不同艺术的表现形式和夸张程度会有所不同。简笔画的夸张不是原型的简单放大，也不是随心所欲、任意夸张，而是在现实的基础上，对自然形态的外形特点、神态、习性等进行适度的夸大和强调，将物象结构和造型中的整体特征或局部特征进行强化表现的一种方法。在外形处理上，可使大的更大，小的更小，圆的更圆，方的更方，胖的更胖，瘦的更瘦。神态上，或机灵，或憨厚，或威武，或天真，加以渲染和突出，使其表现得形象生动、可爱、灵活，更具有艺术表现力和艺术感染力。夸张法是简笔画中最常用、最有效的一种方法（如图 1-07 所示）。

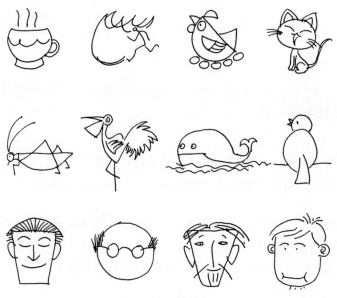

图 1-07

3．拟人法

拟人法就是将所要表现的静物、植物、动物形象，进行概括、夸张、变形后，赋予它们以人物的动态和表情的方法（如图 1-08 所示）。

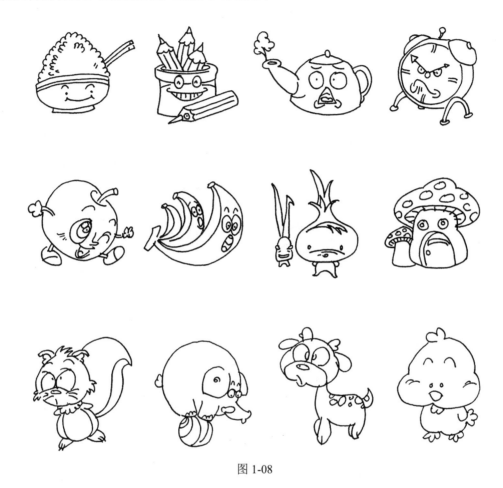

图 1-08

第三节　简笔画的表现形式和设计步骤

一、简笔画的表现形式

简笔画的表现形式可分为骨线式、廓线式和混合式三种。

1．骨线式

线是简笔画中最主要的表现形式，在简笔画中的线是指物象的动态线和反映物象的结构特征线。运用骨线式的表现手法，能够快捷、灵活、自由地勾画出物象的形态特征（如图 1-09 所示）。

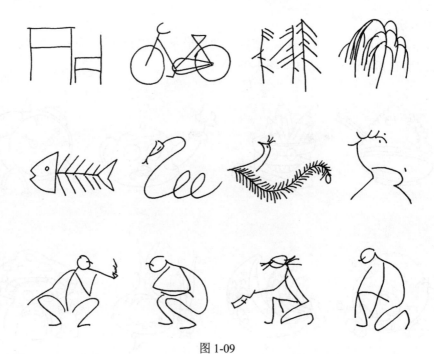

图 1-09

2. 廓线式

廓线是指在骨线勾画的基础上，对物象形体结构长、宽、高比例的描绘，在简笔画中用廓线式的表现形式会使表现的物象更趋于完整（如图 1-10 所示）。

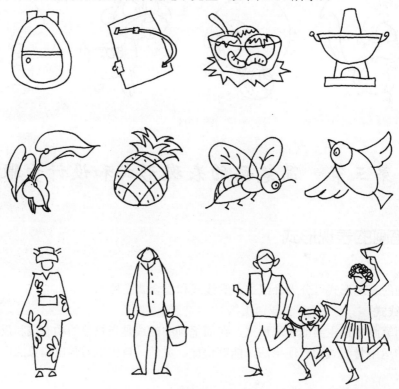

图 1-10

3．混合式

混合式是指骨线式与廓线式混合运用，它是简笔画在表现物象时根据结构特点采用的不同的表现形式，使表现的物象更加丰富，特点突出（如图 1-11 所示）。

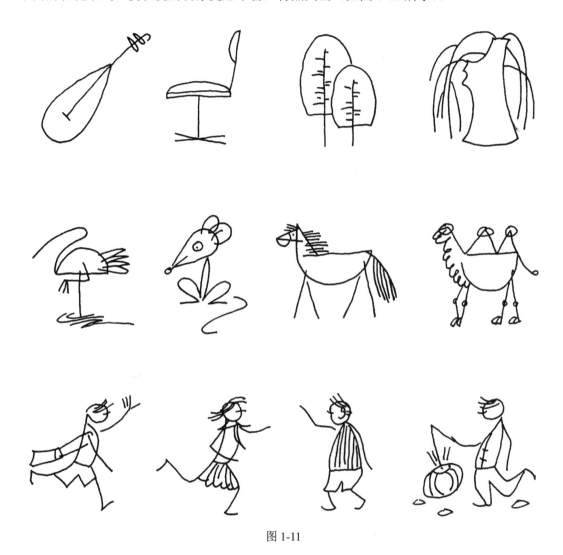

图 1-11

二、简笔画的设计步骤

从造型意义来说，对自然形态的物体概括和简化需要有一个分析和设计的过程，物象的形态融入人们的设计意识之后，相对来说减小了简笔画的设计难度。根据简笔画的造型原理，一般将简笔画的设计分为四步：① 选择恰当的表现角度；② 确定重要的个性特征；③ 提炼基本的符号元素；④ 安排最简的运笔程序。

1．选择恰当的表现角度

画简笔画首先要选择好作画的角度，任何物象总有一个最佳角度来表现其特征，我们

习惯上把这个角度的形态作为识别物象的标志。在简笔画作画时，应选择能充分显示对象结构特点的角度，使这些特点能突出地显现于简笔画图形之中。

（1）正视角度

在日常生活中，许多物体的重要功能部件和主要装饰物，大都安排在主体结构的前面，这样才能充分发挥其使用和审美功能，方便操作和观赏。如电视机、家具、门、窗、柱廊等，从正面描绘更能显示其特点。从正面描绘这类物体，既能表现出它们实用的结构特点，又能反映出它们审美的艺术个性（如图 1-12 所示）。

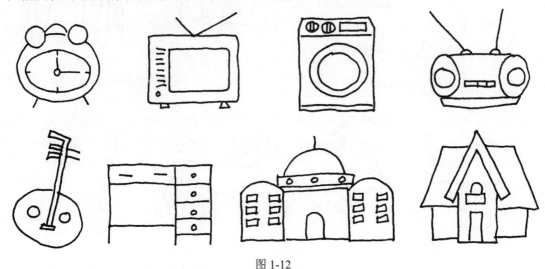

图 1-12

（2）侧视角度

有些物体从侧面或半侧面来观察，更容易显示其结构特点；鱼类、鸟类、禽、兽等动物的结构形式，从侧面看十分明显；各种交通工具大多按仿生学原理制造，其结构形式与动物有许多相似之处。因此，从侧面描绘这类物体，更能全面显示其形体特征（如图 1-13 所示）。

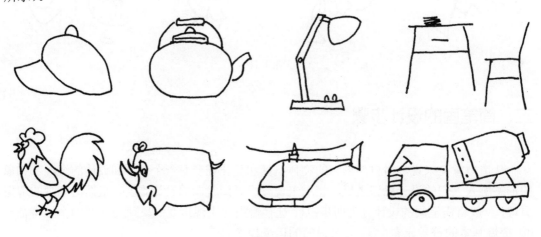

图 1-13

（3）俯视角度

有些器物的主要功能设计朝上，采用俯视的角度来描绘，更容易识别；昆虫的体积小，其双翼往往是显示其形体特征的主要因素，采取俯视角度描绘效果更佳。因此，若物体的主要结构特点朝上，采用俯视的角度能更好地表现其特征（如图 1-14 所示）。

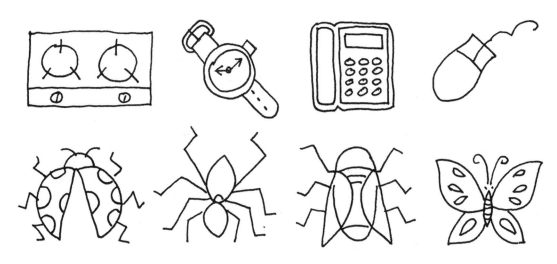

图 1-14

2．确定重要的个性特征

简笔画在对物象的提炼和概括中有很多细节被省略、删除，但最基本的特征却需要夸张和强调，有些物体的特征还表现在一些小的细节。确定物象的特征和经验有关，在一些形体差异不大的物体间更要注意细节的差异，往往在记忆中给人留下深刻印象的部位就是物象的主要特征（如图 1-15 所示）。

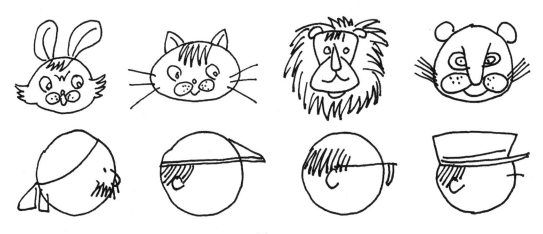

图 1-15

3．提炼基本的符号元素

在进行简笔画设计时，既要考虑如何表现物象的特点与特征，又要尽可能使用简单的

造型元素。单从概括的角度看，每一根线条，每一个组成部分，每一个物象都要考虑如何概括是件很难的事情。如果考虑恰当地运用□○△│ＶＣＳｅ •等符号元素和它们的变体去替代复杂的物象，可以达到用最简的符号表达出最优化的形式效果。这种提炼与替代的结果不再是严格意义的个体物象了，而是这一类物象的图形标志，这也是简笔画区别于其他绘画形式的主要方面（如图 1-16 所示）。

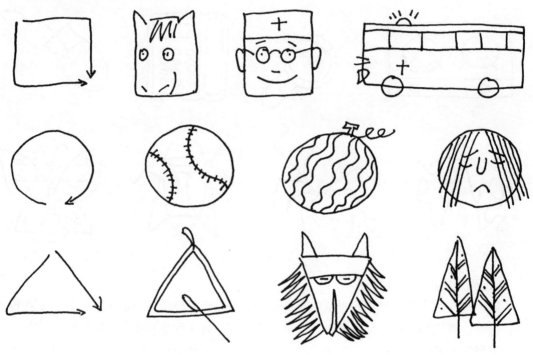

图 1-16

在简笔画造型中，可以将以下符号赋予不同的含义。

□代表方形、长方形、梯形以及相近似的图形。

○代表圆形、椭圆形、半圆形以及相近似的图形。

△代表具有不同特点的三角图形。

│代表直线、水平线、斜线以及相近似的线条。

Ｖ 代表折线以及组合折线。

Ｃ 代表弧线以及组合弧线。

Ｓ 代表各种曲线。

ｅ 代表螺旋线。

• 代表各种不同形态的点。

简笔画的设计可以先从外形入手，确定基本形体采用的符号，然后确定特征符号和其他细节。在表现复杂的物象中，应尽可能简约地使用符号的数量和种类，将组合形体分解为简单符号的组合（如图 1-17 所示）。

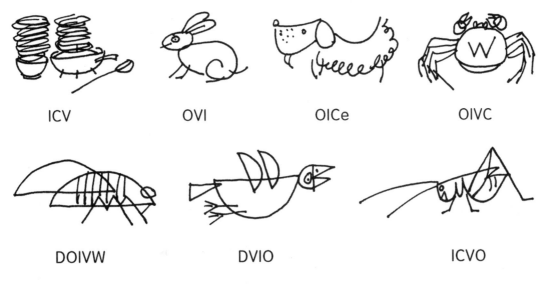

ICV	OVI	OICe	OIVC

DOIVW	DVIO	ICVO

图 1-17

4. 安排最简的运笔程序

在初学简笔画的过程中，运用一些简单的符号元素，对于理解和记忆物象会有很大的帮助。待熟练后就应该不拘泥这种方式，在简笔画的绘画技巧上还可以形成更加简化的方法，使笔笔尽量连接，一气呵成。得心应手的巧妙处理，能使简笔画达到很高的艺术效果和审美境界。

学习简笔画入门并不难，但要做到潇洒用笔、笔笔画准就需要平时的有素训练。首先，要养成良好的用笔习惯，开始学画时用笔要实、要稳，能一笔画成的线不用两笔完成；其次，在下笔前仔细观察对象的比例和各个部分的关系，做到意在笔先、胸有成竹；再次，注意安排好用笔的先后顺序，使运笔程序最简化（如图 1-18 所示）。

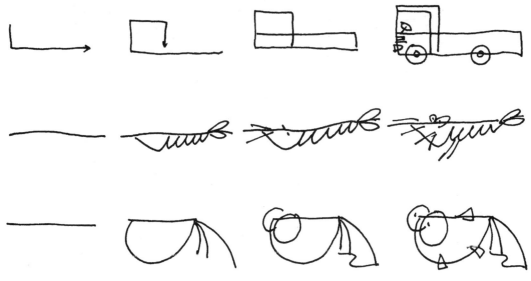

图 1-18

第二章　器物简笔画

　　器物泛指人类所制造的用于生活、工作等方面的形体感较强的物器或工具。简笔画所描绘的器物题材广泛，一般是人们非常熟悉的生活用品、学习用品、体育用品、劳动工具、交通工具等。从器物入手学习简笔画，可以使训练从规范形体逐步过渡到复杂形体，由易到难，以便顺利掌握简笔画的造型特点和规律。从造型意义上来说，对自然形态的物体概括和简化需要有一个分析和设计的过程，器物的外形已融入人们的设计意识，相对来说减少了简笔画的设计难度。

　　本章主要内容有：器物的基本特征；器物简笔画的概括与归纳；器物简笔画的画法。通过这些课程内容的学习，学生可以了解器物的基本特征，理解器物简笔画的概括与归纳方法，掌握器物简笔画的一般作画方法，能较熟练地运用基本符号元素绘制器物简笔画。本章内容的学习可以培养学生的观察概括能力，提高学生的器物简笔画造型表现能力。

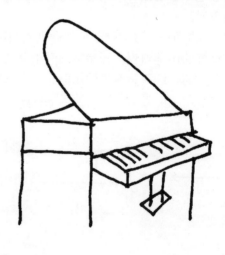

第一节　器物的基本特征

一、器物的不同视角特征

每种器物都有不同的构成形式、组合方式和比例关系，由于所选的表现角度不同，其表现出的特征也不同，简笔画在描绘器物时，应选择能充分显示对象基本特征的角度，使物体的特点更加突出。

1．正面视角

大部分器物用正面视角来表现，能显示其主要的结构特点和基本特征（如图2-01所示）。

2．侧面视角

易从侧面或半侧面来识别的器物，通常选择侧面视角来表现，更能显示其结构特点和基本特征（如图2-02所示）。

3．俯视视角

有些器物由于主要的使用功能在上面，采用俯视视角更能显示主要结构特点和基本特征（如图2-03所示）。

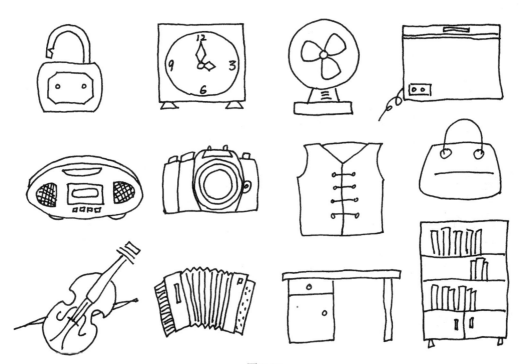

图 2-01

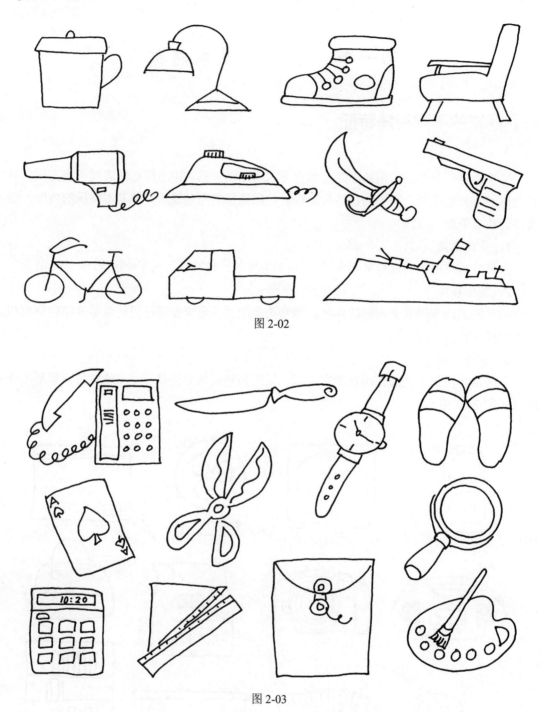

图 2-02

图 2-03

二、器物的个性特征

　　人们在识别器物的特征时，往往会与其日常生活经验紧密联系起来。简笔画要表现出器物的特征，使其具有可识别性，除了选择一个恰当的表现视角外，还要注意表现出器物

典型的个性特征，这是器物简笔画表现对象的一个重要环节，有时还要强调、夸张一些小的细节。

1. 外形特征相同，细节特征不同（如图2-04所示）

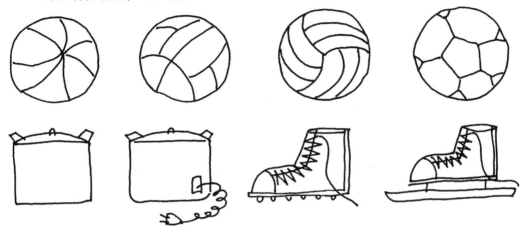

图 2-04

2. 外形特征相近，个性特征不同（如图2-05所示）

图 2-05

3. 关联形象不同，个性特征迥异（如图2-06所示）

图 2-06

第二节　器物简笔画的概括与归纳

一、基本符号的概括与归纳

用□○△丨ＶＣＳe　·符号元素画器物简笔画（如图2-07所示）。

图 2-07

二、基本形的概括与归纳

1．方形（如图2-08所示）

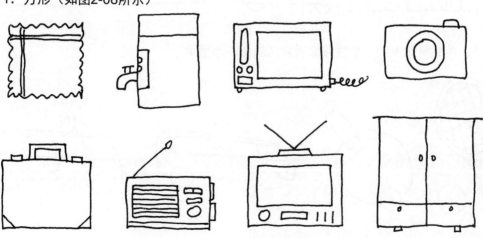

图 2-08

2．圆形（如图2-09所示）

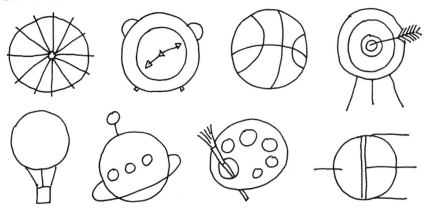

图 2-09

3．三角形和梯形（如图2-10所示）

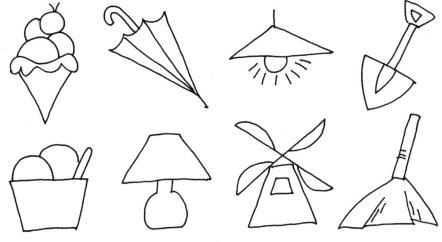

图 2-10

4．组合形（如图2-11所示）

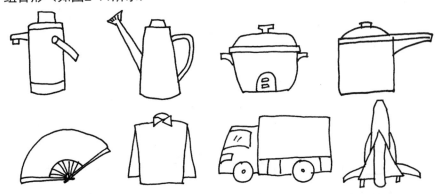

图 2-11

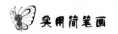

第三节 器物简笔画的画法

一、器物简笔画的表现形式

1. 骨线式（如图2-12所示）

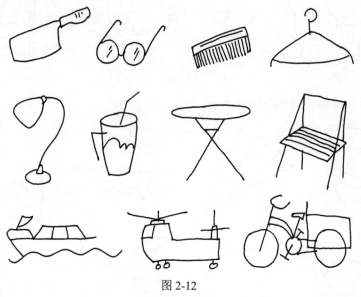

图 2-12

2. 廓线式（如图2-13所示）

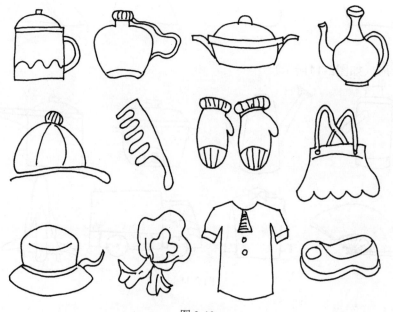

图 2-13

3. 混合式（如图2-14所示）

图 2-14

4. 立体式（如图2-15所示）

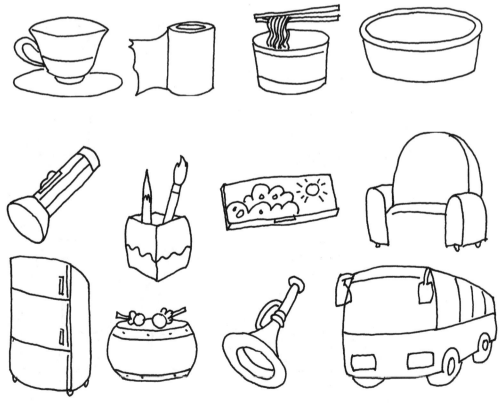

图 2-15

二、器物简笔画的作画步骤

　　画器物简笔画，首先要对物体作整体的观察、分析、比较，选择一个能表现对象特征的恰当角度；其次，找出最能表现出该物体个性特征的造型细节；再次，运用概括与归纳的方法，提炼出基本形、基本体和基本的符号元素，并注意各符号之间的组合与比例关系；从整体入手，先画物体大形轮廓，再添加局部细节，作画时要安排好运笔的先后顺序，使运笔程序最简洁。可以概括为以下四步：① 画主体基本形，构图落幅；② 画次要基本形，深入刻画；③ 找出个性特征，添加细节；④ 充实画面效果，调整完成（如图 2-16 所示）。

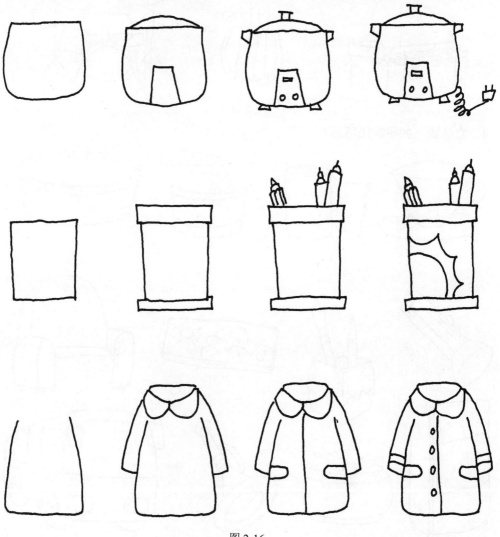

图 2-16

第四节　器物简笔画范画

一、生活用品（如图 2-17、图 2-18 所示）

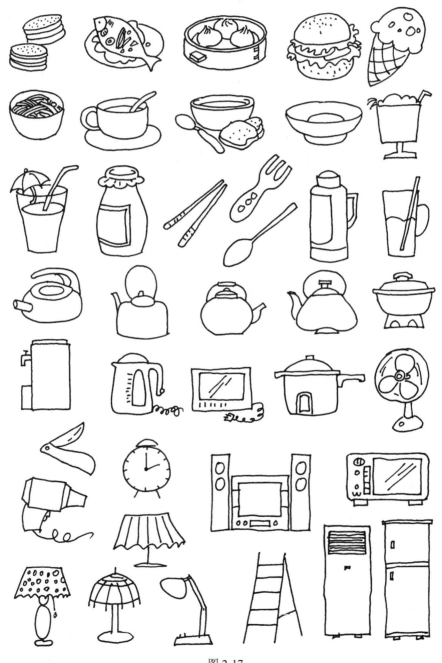

图 2-17

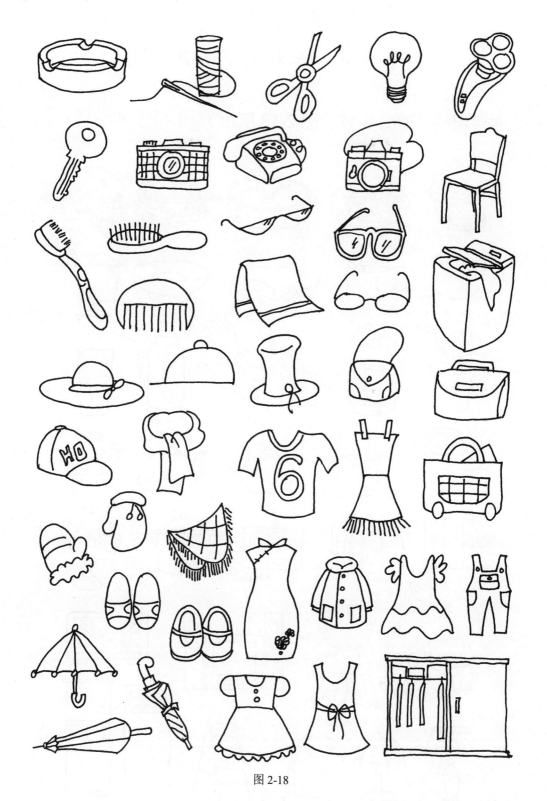

图 2-18

二、学习用品（如图 2-19、图 2-20 所示）

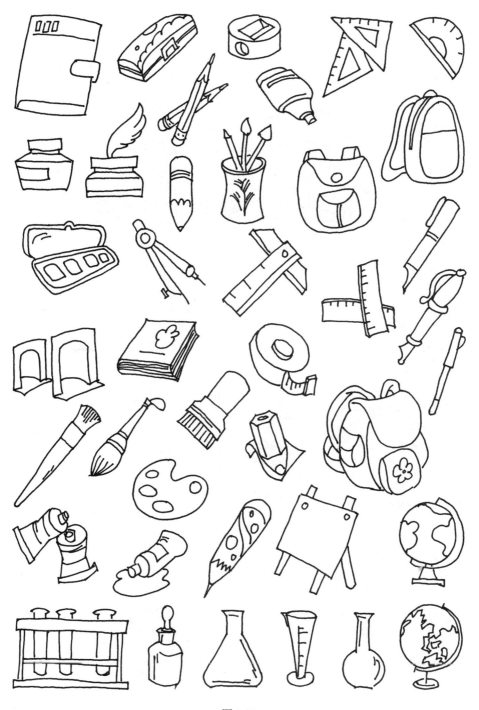

图 2-19

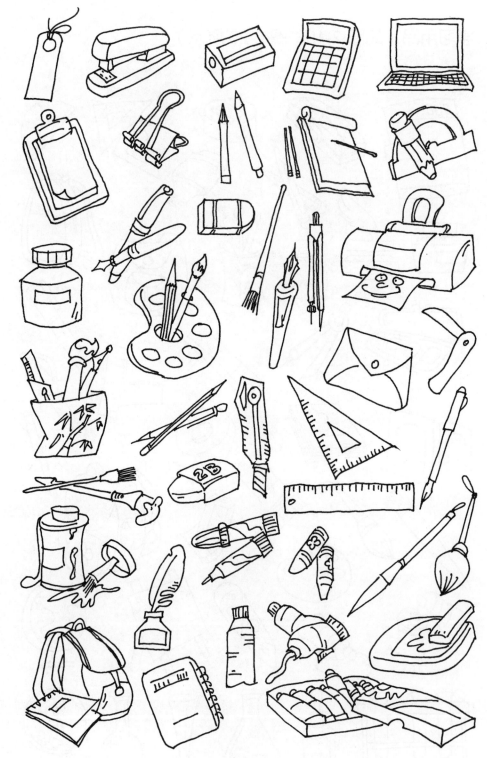

图 2-20

三、文体用品（如图 2-21、图 2-22 所示）

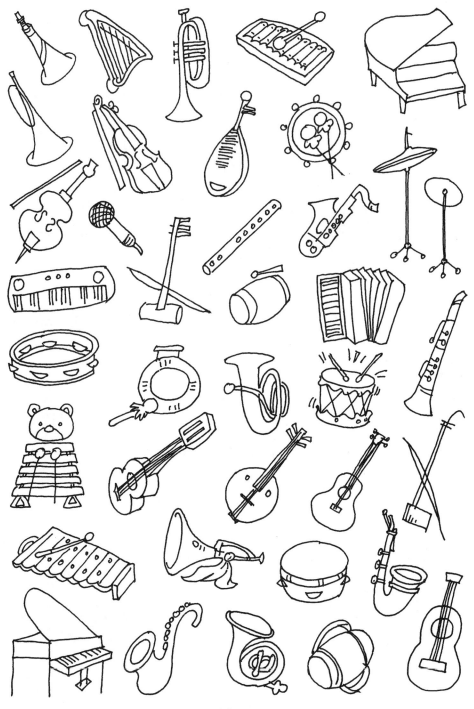

图 2-21

图 2-22

四、劳动工具（如图 2-23、图 2-24 所示）

图 2-23

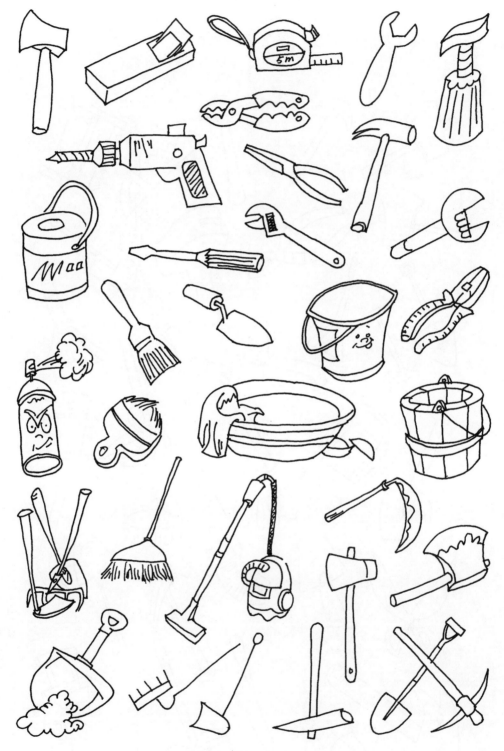

图 2-24

五、交通工具（如图 2-25、图 2-26 所示）

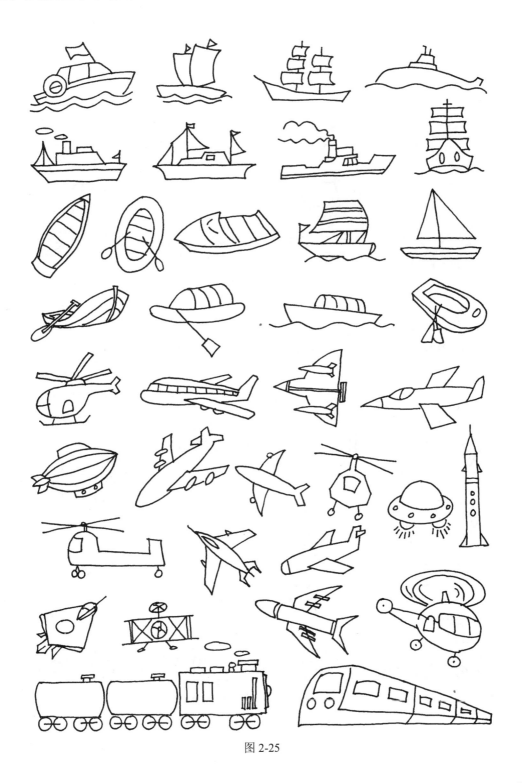

图 2-25

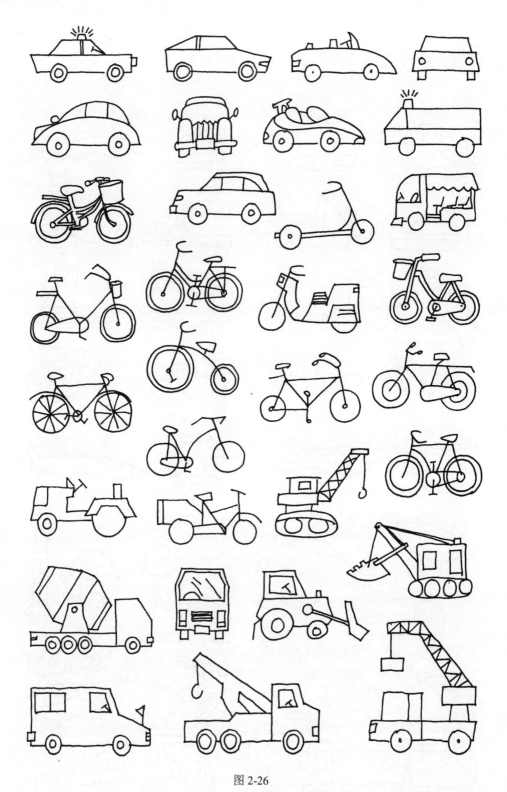

图 2-26

第三章 植物简笔画

　　植物是生命的主要形态之一，地球上的植物有几十万种，如树木、灌木、藤类、青草、蕨类、地衣及绿藻等。

　　本章主要内容有：植物的基本特征；植物简笔画的概括与归纳；植物简笔画的画法。通过这些课程的学习，学生可以了解这些植物的形态结构特点，熟悉它们的造型特征，特别是利用已学的基本符号来表现植物的基本特点，寻找准确而简约的表现方法。

第一节 植物的基本特征

植物共有六大器官：根、茎、叶、花、果实、种子。

1. 根

根是茎向下或在土中的延伸部分，不分节与节间，不生叶，一般分为直根系和须根系（如图3-01所示）。

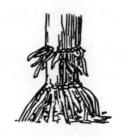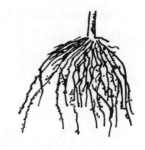

图3-01

2. 茎

茎是植物体中轴部分。茎在外形上多种多样，但基本结构和特征相同。茎上生有分枝茎，一般分化成短的节和长的节间两部分。茎的生长结构包括枝、节、树皮等，我们把它们分为直立茎、缠绕茎、攀缘茎、匍匐茎、块茎、根状茎、鳞茎（如图3-02所示）。

直立茎　　　　　缠绕茎　　　　　攀缘茎　　　　　匍匐茎

图3-02

3. 叶

植物的叶形态万千，不同种类的植物，叶的形态也不一样。叶一般有四种类型：互生、对生、轮生、丛生。叶的形态可分为条形、扇形、圆形、戟形、箭形、三出、掌形、穿形等（如图3-03所示）。

4. 花

花是植物最美丽的部分，世界上无数种大小、形状、颜色不一的花，装点着地球的环境。花的组成部分基本相同，一般由花梗、花托、花被（包括花萼、花冠）、雄蕊群、雌蕊群几个部分组成。常见的花形有圆球形、扁平形、圆锥形、钟形、蝶形、十字形等（如图3-04所示）。

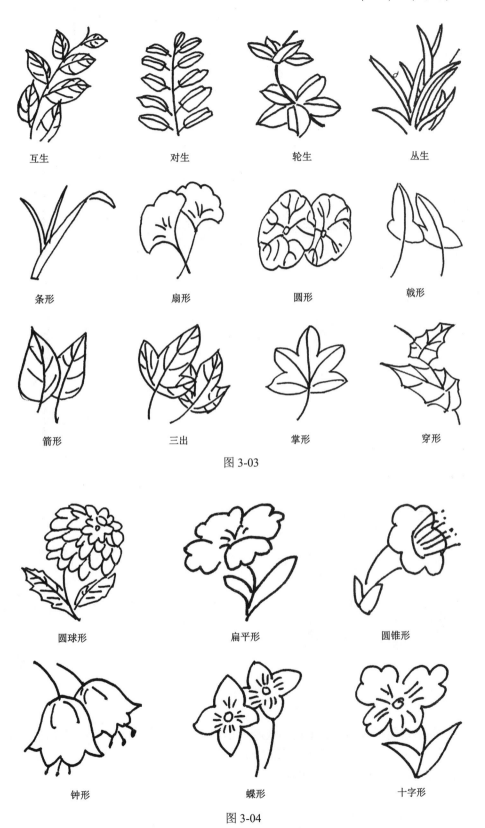

互生　　　　　对生　　　　　轮生　　　　　丛生

条形　　　　　扇形　　　　　圆形　　　　　戟形

箭形　　　　　三出　　　　　掌形　　　　　穿形

图 3-03

圆球形　　　　　扁平形　　　　　圆锥形

钟形　　　　　蝶形　　　　　十字形

图 3-04

5. 果实

果实也是种子植物所特有的一个繁殖器官。果实的类型多种多样，依据形成一个果实，花的数目多少或一朵花中雌蕊数目的多少，可以分为单果、聚花果和聚合果。

（1）单果（如图 3-05 所示）

图 3-05

（2）聚花果（如图 3-06 所示）

图 3-06

（3）聚合果（如图 3-07 所示）

图 3-07

6. 种子

在植物界中，能形成种子的植物，大约占植物总数的 2/3 以上，要是把所有的植物种子都收集起来，你会发现它们千差万别，奇形怪状。从种子的形态来看，有的是圆的，有的是扁的，有的则是长而方的，有的却呈三角形或多角形（如图 3-08 所示）。

图 3-08

第二节 植物简笔画的概括与归纳

　　植物是一个庞大的生物种群，它们的形态结构也是有简有繁的。在画植物简笔画时，学会运用简略、概括、夸张、变形的手段，利用各种几何图形或基本符号从不同造型角度来表现植物的外貌特征。

一、植物简笔画中形体结构的概括与简化

1. 概括

　　植物简笔画的概括，就是将复杂的物象运用基本符号对其进行简化。一般都把形体结构概括成正方形、长方形、圆形、椭圆形、三角形、梯形等基本的几何形或是相似形。如：树干，从外形上看是一个圆柱体或圆锥体，在简笔画的表现中我们可以把它画成椭圆形、三角形或长方形。

　　（1）方形、三角形、梯形植物造型（如图 3-09 所示）

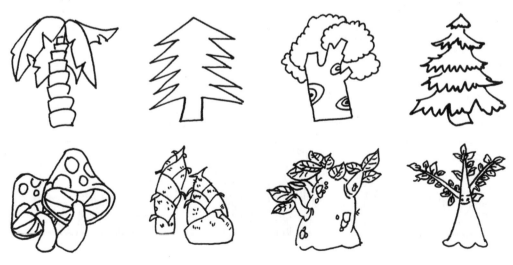

图 3-09

（2）圆形植物造型（如图 3-10 所示）

图 3-10

2．简化

简化就是省略部分结构，突出植物的主要特征，把复杂的形象简单化（如图 3-11 所示）。

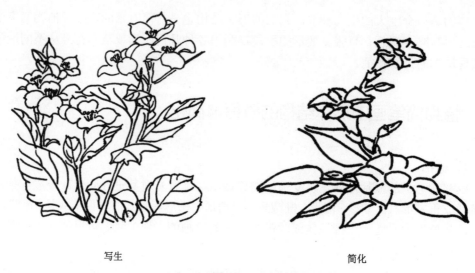

写生　　　　　　　　　　　　　　简化

图 3-11

二、简笔画中特征的夸张与变形

1．夸张

夸张是在表现植物的形体时，对其特点进行夸大、强化的表现（如图 3-12 所示）。

图 3-12

2．变形

变形是简笔画艺术中极富有想象力和创造力的表现方式，它突破植物的基本形，在不影响其基本特征的情况下让其形状发生改变（如图 3-13 所示）。

图 3-13

第三节　植物简笔画的画法

一、植物简笔画的表现形式

1．骨线式（如图3-14所示）

图 3-14

2．廓线式（如图3-15所示）

图 3-15

3．混合式（如图3-16所示）

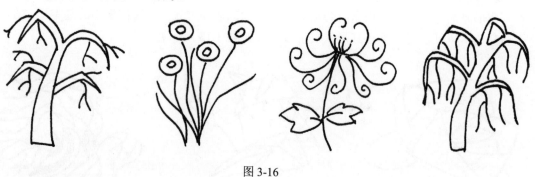

图 3-16

二、植物简笔画的作画步骤

在画植物简笔画时，首先要对物体进行仔细观察、研究、比较，选择一个恰当角度来表现对象的特征；其次，安排构图，在构图上考虑画多大，画在什么位置合理；再次，运用几何形体概括物体特征，提炼基本形；作画时要安排好运笔顺序，先画主体再画局部。可以概括为以下四步：① 将单个物体概括成几何形，并勾画轮廓；② 把单个几何形进行组合，深入刻画；③ 找出突出的主要特征，添加细节；④ 完善画面效果，调整完成（如图 3-17 所示）。

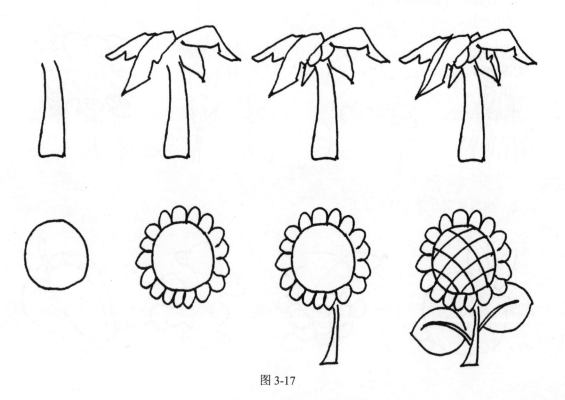

图 3-17

第四节　植物简笔画范画

一、花草（如图 3-18～图 3-22 所示）

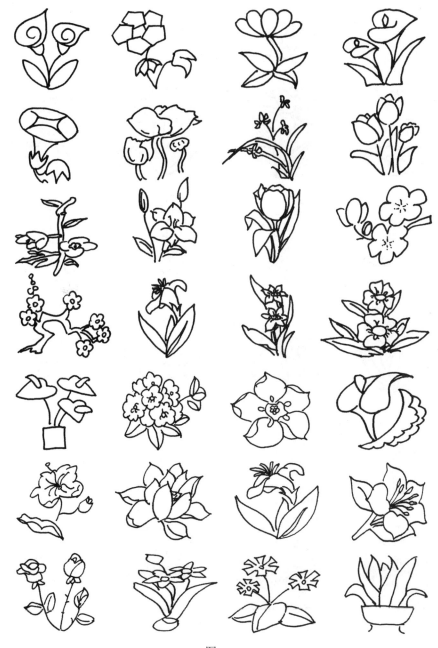

图 3-18

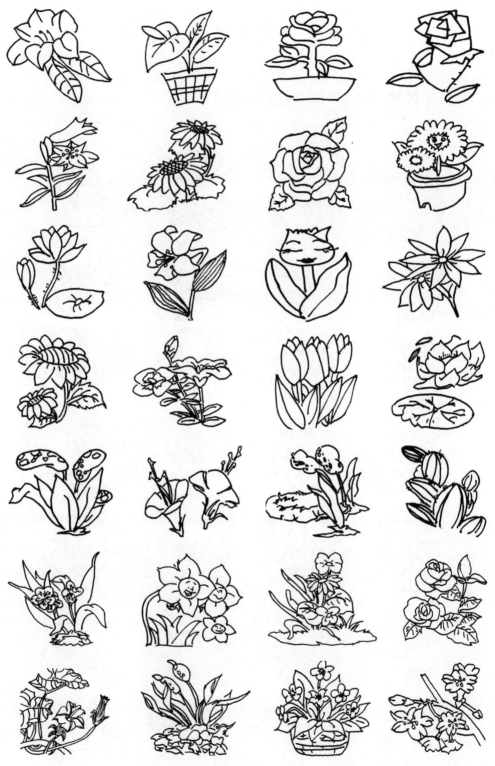

图 3-19

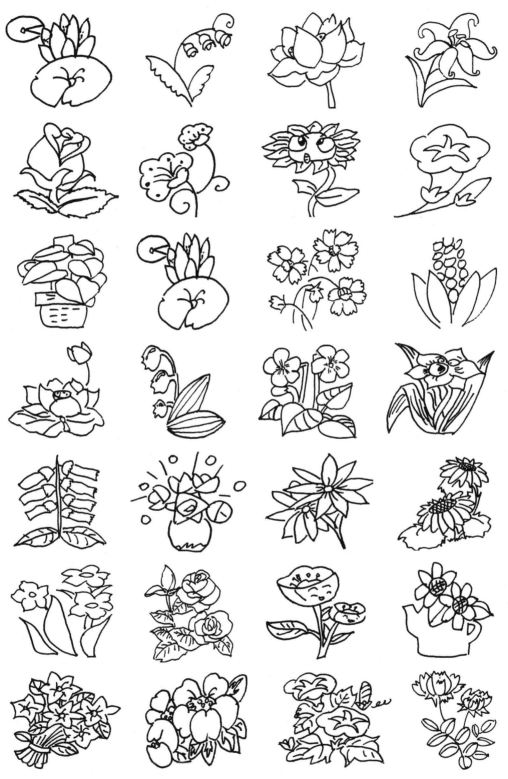

图 3-20

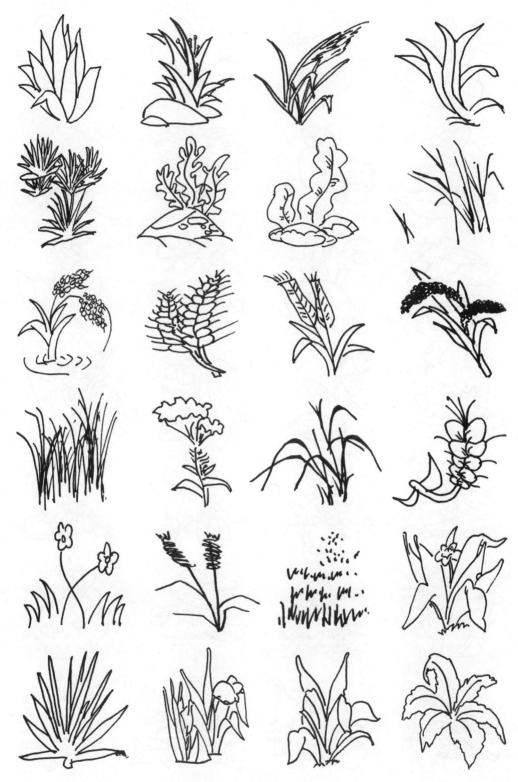

图 3-21

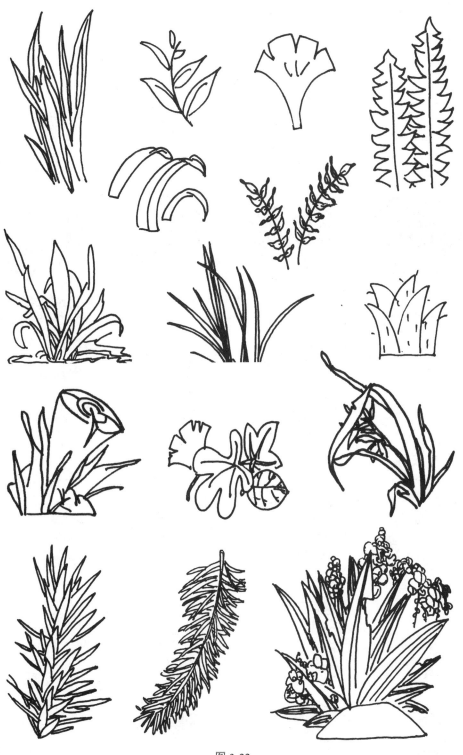

图 3-22

二、树木（如图 3-23、图 3-24 所示）

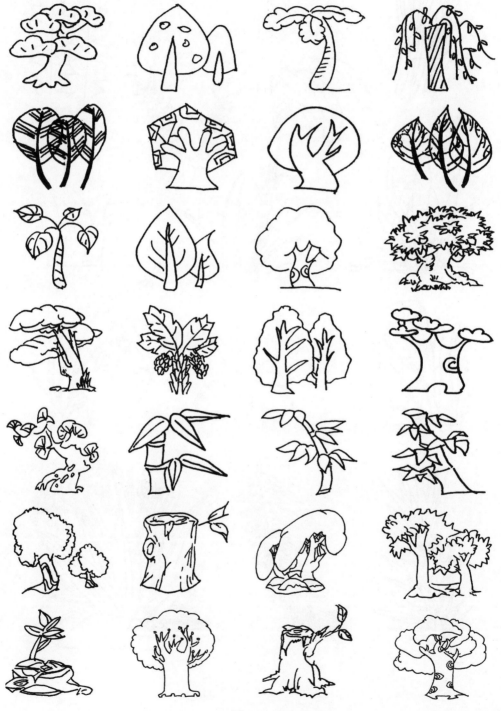

图 3-23

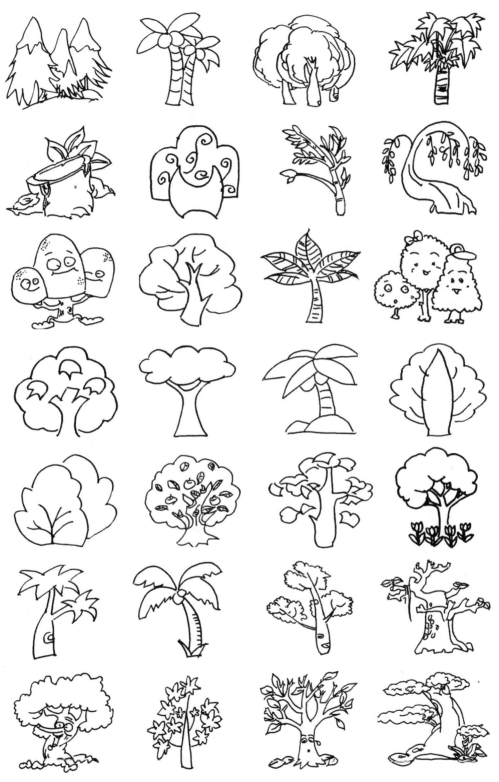

图 3-24

三、蔬菜（如图 3-25、图 3-26 所示）

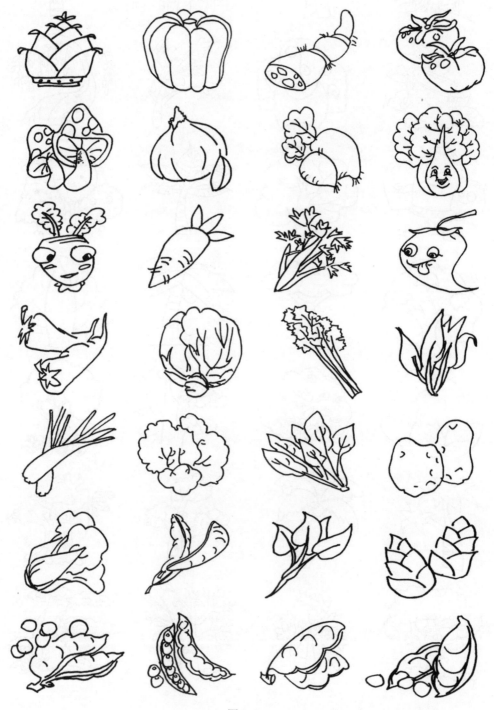

图 3-25

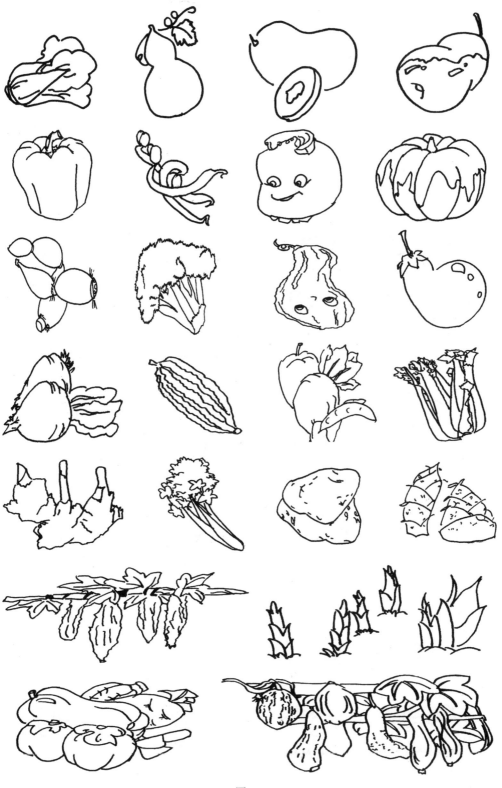

图 3-26

四、瓜果（如图 3-27、图 3-28 所示）

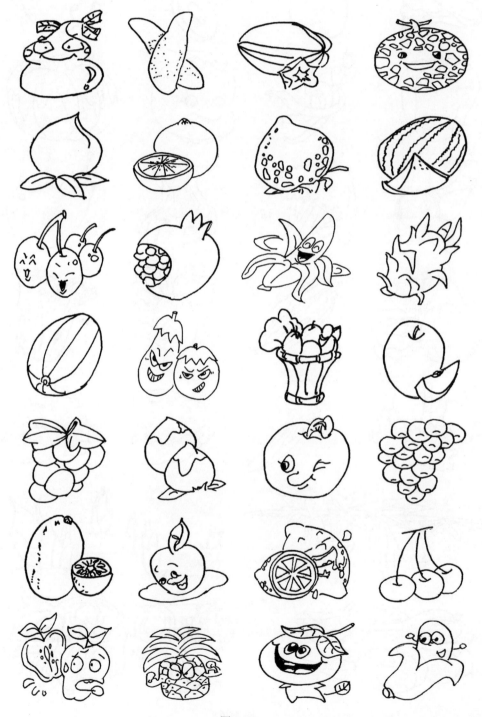

图 3-27

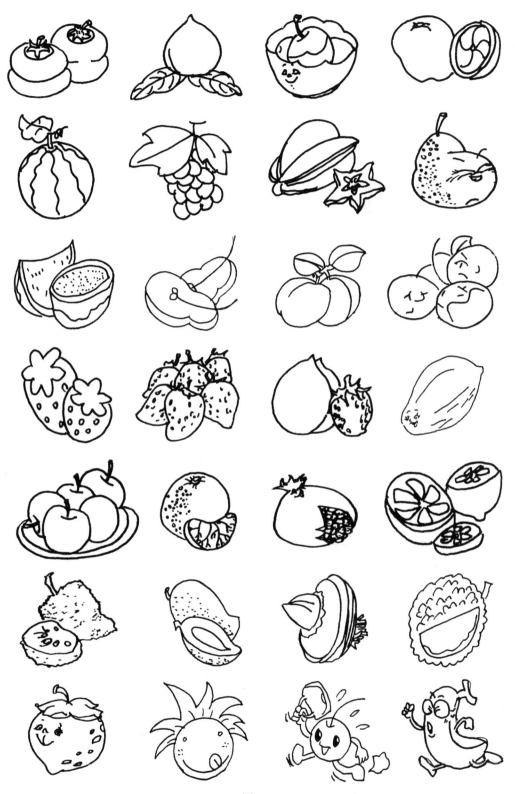

图 3-28

第四章　动物简笔画

在人类发展史上，动物与人始终有着密不可分的关系。动物的种类繁多，根据动物的生活环境、生活习性及形体结构，一般可分为鸟禽、走兽、鱼和昆虫四大类。幼儿喜欢去动物园观看动物，爱听动物童话故事，爱画动物画；动物形象常常出现在造型艺术中，尤其在童话故事里。由于动物造型形象生动，形式多样，直观性强，深受儿童的喜爱。在动物简笔画教学中，对动物的简化概括并不像用符号去画器物那样容易被人接受，同学们总希望几笔就画出活灵活现的动物来，因此学会简化和概括是提高动物造型能力的必要途径。动物简笔画是简笔画教学中一个非常重要的内容，在幼儿园教育活动中有着十分广泛的应用。

本章主要内容有：动物的基本特征；动物简笔画的概括与归纳；动物简笔画的画法。通过这些课程内容的学习，学生可以了解不同种类动物的基本特征，理解动物简笔画的概括与归纳方法；掌握动物简笔画的程式化作画方法，能较熟练地运用简笔画的基本符号语言描绘动物简笔画。本章内容的学习可以培养学生的想象能力，提高学生的动物简笔画造型表现能力。

第一节 动物的基本特征

动物的基本特征在造型上主要指动物的形体特征，它们在形态上的差异主要区别在头、躯干、四肢与尾等部分。建立动物形体特征的概念，对观察理解动物的特征起着重要作用，也是在动物简笔画的表现中进行强调、夸张其特征不可缺少的环节；把握动物的基本形体特征是画好动物简笔画的关键（如图4-01所示）。

一、动物的形体特征

生活在大自然的动物主要有鸟禽、走兽、昆虫、水族四大种类。在用简笔画表现动物之前要仔细观察比较，通过反复比较找出不同动物的形体个性特征。

1. 鸟禽类动物的形体特征

鸟禽类动物根据生活环境和生活习性的不同，可以分为家禽、山禽、猛禽、水禽等。禽类动物的形态特征的相同之处是身体多为椭圆形态，不同之处主要集中在嘴、脖子、腿、羽翼，如猛禽多钩嘴，水禽多扁嘴；猛禽的趾大带钩，家禽的腿大较短（如图4-02所示）。

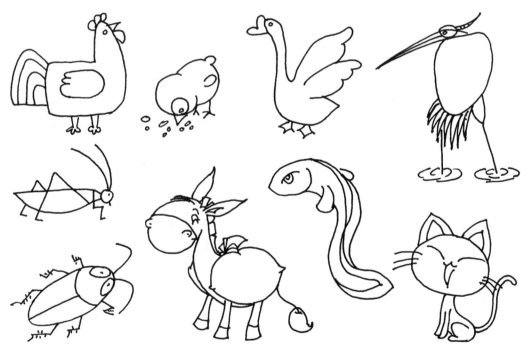

图 4-01

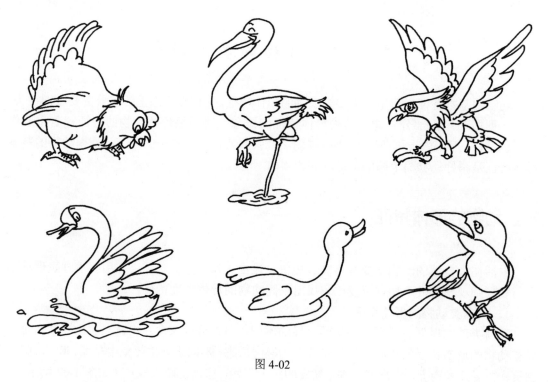

图 4-02

（1）各类禽鸟嘴的自然形态（如图 4-03 所示）

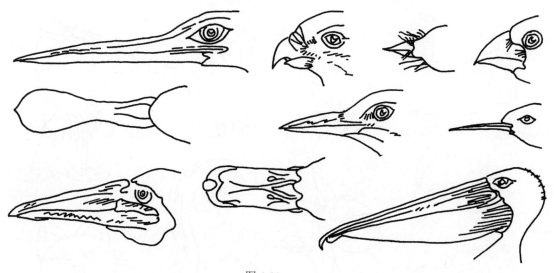

图 4-03

（2）各类禽鸟羽翼各异的形态（如图 4-04 所示）

2. 走兽类动物的形体特征

走兽类动物根据生活环境和生活习性的不同，可以分为家畜和野兽。走兽类动物的头部形状一般呈圆形或扁长形，走兽类动物身体呈矩形或椭圆形态，耳朵的形状有圆形耳、半圆形耳、长尖耳、短尖耳等，犄角有弧形、枝干形等，足部则分为奇蹄、偶蹄、爪形蹄等（如图 4-05 所示）。

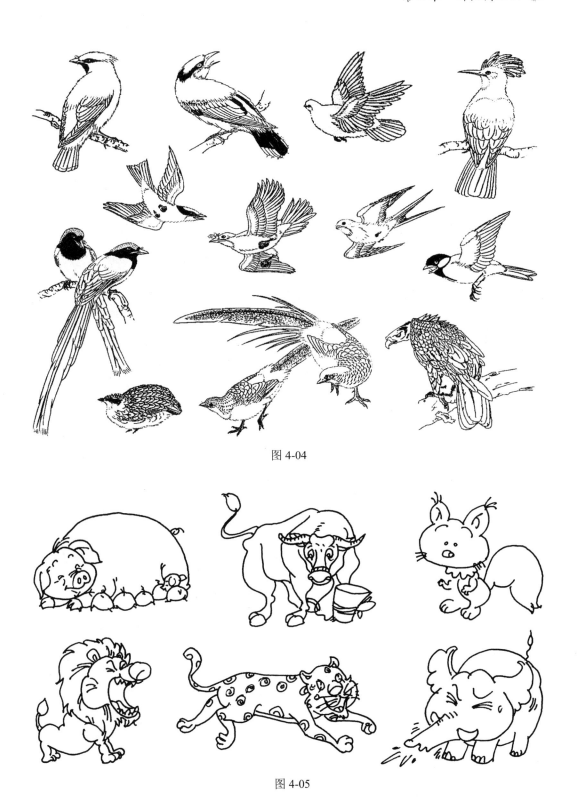

图 4-04

图 4-05

（1）动物头部的自然形态与简化形态（如图 4-06 所示）

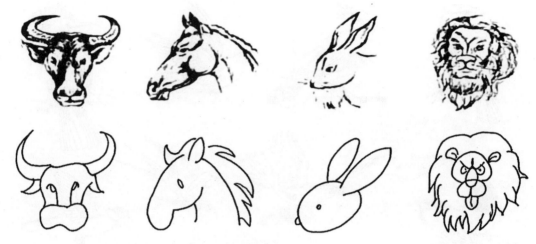

图 4-06

（2）不同动物身体形状的差异对比（如图 4-07 所示）

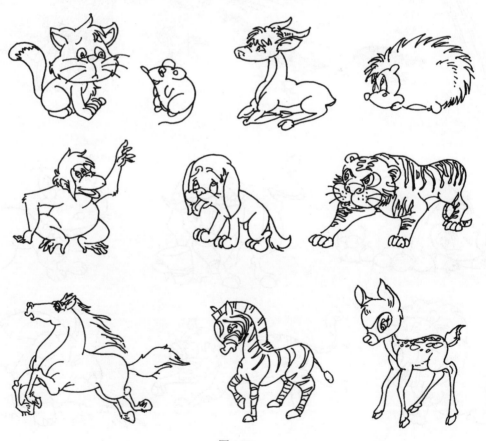

图 4-07

3. 昆虫类动物的形体特征

昆虫类动物根据生活环境和生活习性的不同，可以分为爬行类、飞行类和两栖类；昆虫的躯干一般由头、胸、腹、翅几个部分组成，部分昆虫头前触须、胸下有足三对，部分昆虫背侧有翅（如图4-08所示）。

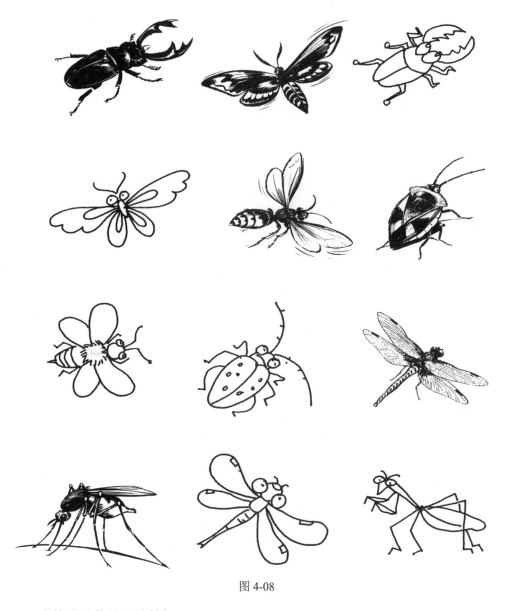

图 4-08

4. 水族类动物的形体特征

水族类动物根据生活环境和生活习性的不同，可以分为淡水鱼、海水鱼、虾、蟹等，鱼类的形体是由头、胸、腹、尾、鳍几部分组成，一般可分为椭圆形、菱形、三角形等基本形态。虾、蟹由头、胸、腹组成躯干；虾头上有触须，有五对步足；蟹的躯干呈扁圆形，有五对步足（如图4-09所示）。

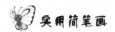

图 4-09

二、动物的动态造型特征

1. 鸟禽类动物的动态特征

鸟禽类动物在活动时，躯干的动作变化较少，主要动态集中在头部和翅膀，其中脖子的伸、屈、扭转很关键，翅膀展翅的变化较多，阔翼类鸟禽翅膀的扇动呈滑翔状，雀类鸟常夹翅飞蹿（如图 4-10 所示）。

图 4-10

2. 走兽类动物的动态特征

大部分走兽类动物四肢着地走路,为了保持身体的平衡,一般是前后脚交替点地。走兽类动物奔跑时四肢腾空跃起,动作幅度较大,前后双脚同时呈屈伸状。

(1)走姿(如图 4-11 所示)

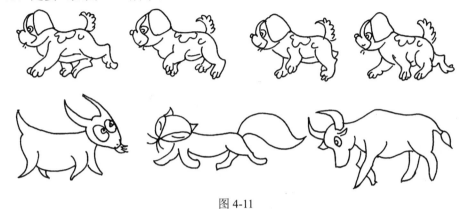

图 4-11

(2)跑姿(如图 4-12 所示)

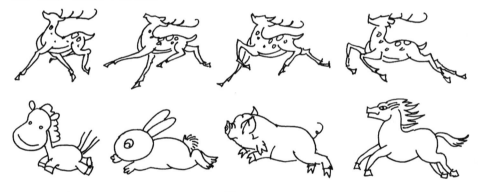

图 4-12

3. 昆虫类动物的动态特征

爬行类昆虫与走兽类动物的走姿比较相似,脚交替前行,如蚂蚁、甲壳虫等,飞行类昆虫飞行动态与鸟禽动物比较相似,如蝴蝶、蜻蜓等(如图 4-13 所示)。

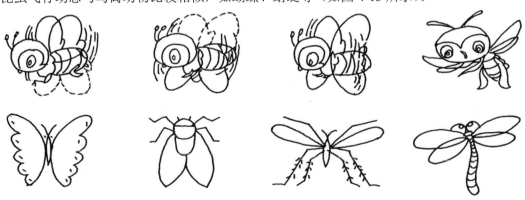

图 4-13

4. 水族类动物的动态特征

水族类动物中鱼类的活动主要依靠躯干部分和尾巴、鳍的形态变化，虾的活动由躯干三、四节的变化和对足的变化体现，蟹的活动主要体现在对足的动态变化（如图 4-14 所示）。

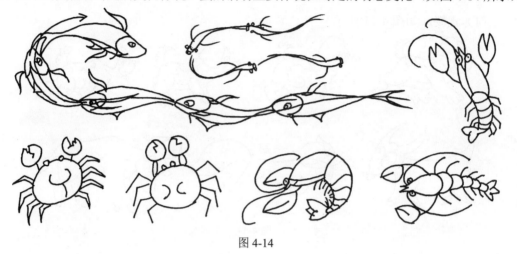

图 4-14

第二节　动物简笔画的概括与归纳

一、简化法

动物的形体特征各异，细节特征也非常丰富，因为简笔画的简洁性和快捷性要求，我们要删减掉大部分细节，如羽毛的形状、脚爪的纹路细节，主要保留能与同类动物相区别的个性特征，如鸭子的扁形嘴、孔雀的长尾翼（如图 4-15 所示）。

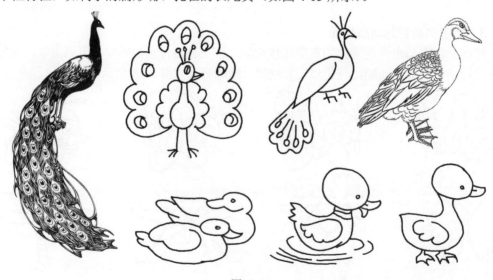

图 4-15

二、夸张法

动物的个性特征是最容易被识别和记忆的，也常常被当作动物的特色标志，在动物简笔画表现中我们可以夸张动物的这些标志性特征，以突出动物形象，同时会产生意想不到的趣味效果（如图 4-16 所示）。

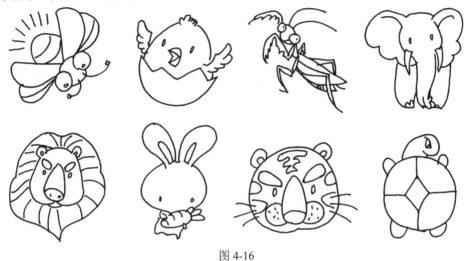

图 4-16

三、拟人法

儿童具有泛灵性的思维特点，它们认为动物和人有着一样的思维和喜好，当动物化身成人物的模样，儿童会倍感亲切，无比欢喜，所以动物简笔画在幼儿园教学运用时常以拟人化的形象出现（如图 4-17 所示）。

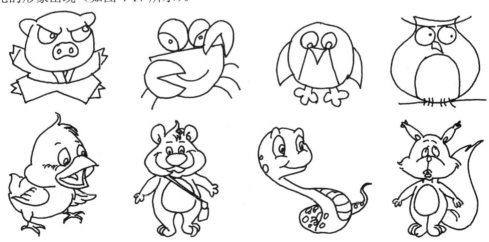

图 4-17

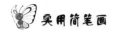

四、程式法

程式法指的是一种规范化的样式，如中国戏曲中的关门、上马、坐船等，都有一套固定的、约定俗成的动作。很多同类动物的某些特点很相似，在简笔画中我们可以用同一个形式来表现（如图4-18所示）。

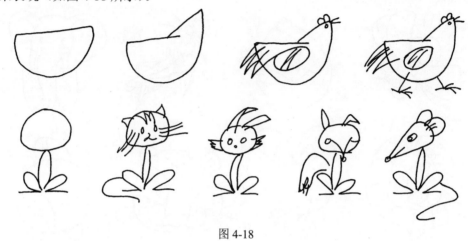

图 4-18

第三节　动物简笔画的画法

一、动物简笔画的表现形式

1. 骨线式画法（如图4-19所示）

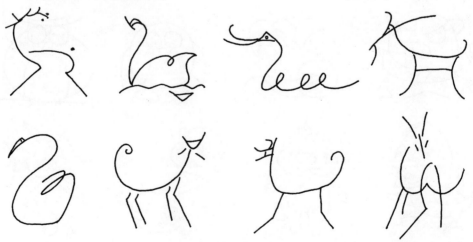

图 4-19

2. 廓线式画法（如图4-20所示）

图 4-20

二、动物简笔画的作画步骤

画动物简笔画，首先要对动物做仔细地观察，并且和同类型的动物作比较，分析动物的形体特征，找出最能表现出该物体个性特征的造型细节，运用概括与归纳的方法，提炼出基本形和基本的符号元素，确定各形式符号之间的组合位置与比例关系，从整体入手，先画物体大形轮廓，再添加局部细节，作画时要安排好运笔的先后顺序，使运笔程序最简洁。可以概括为以下四步：① 概括动物躯干的基本形；② 概括动物头部的基本形；③ 添加富有个性特征的细节；④ 整理完成（如图4-21 所示）。

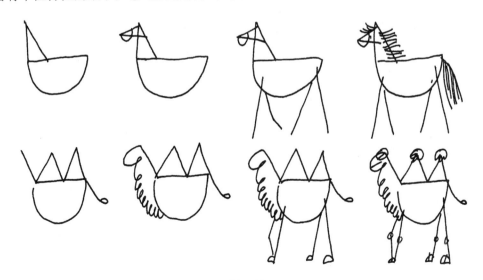

图 4-21

第四节　动物简笔画范画

一、鸟禽类（如图4-22~图4-24所示）

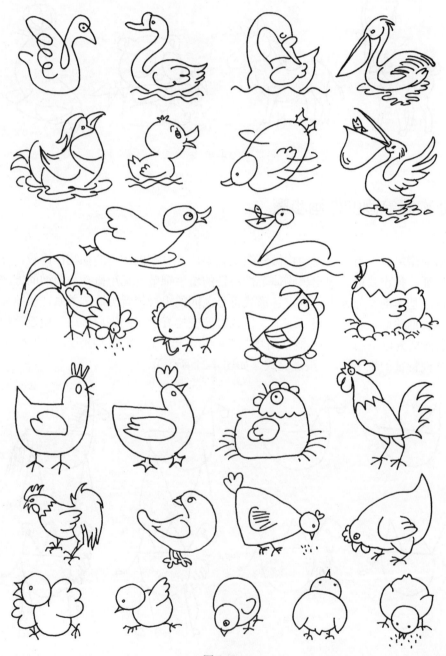

图4-22

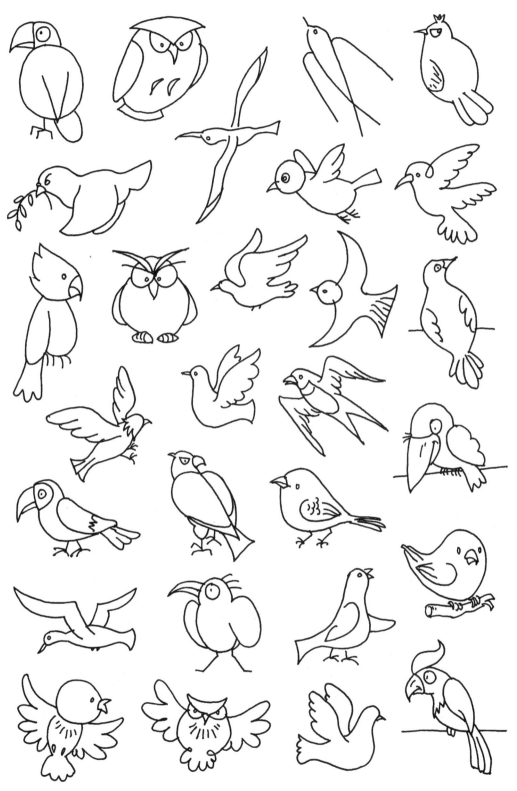

图 4-23

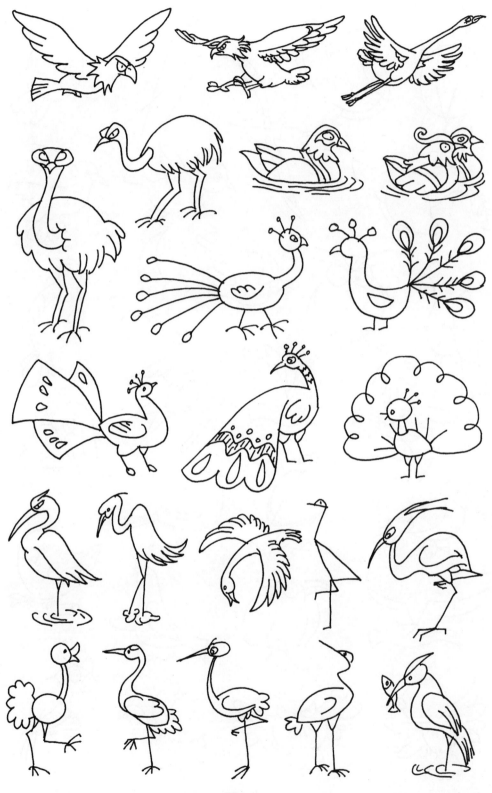

图 4-24

二、走兽类（如图 4-25~图 4-27 所示）

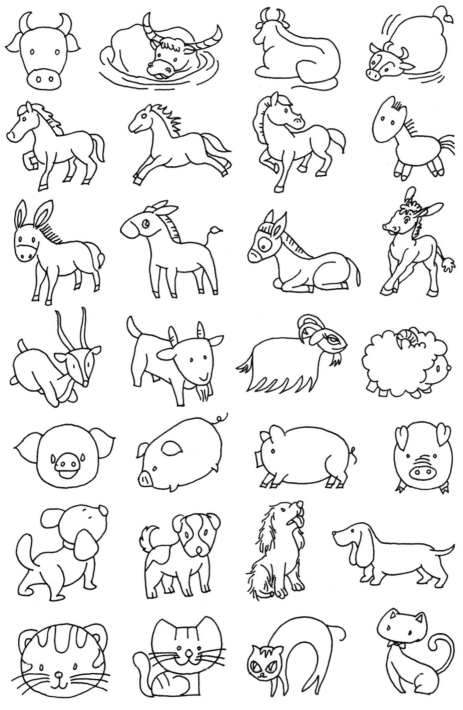

图 4-25

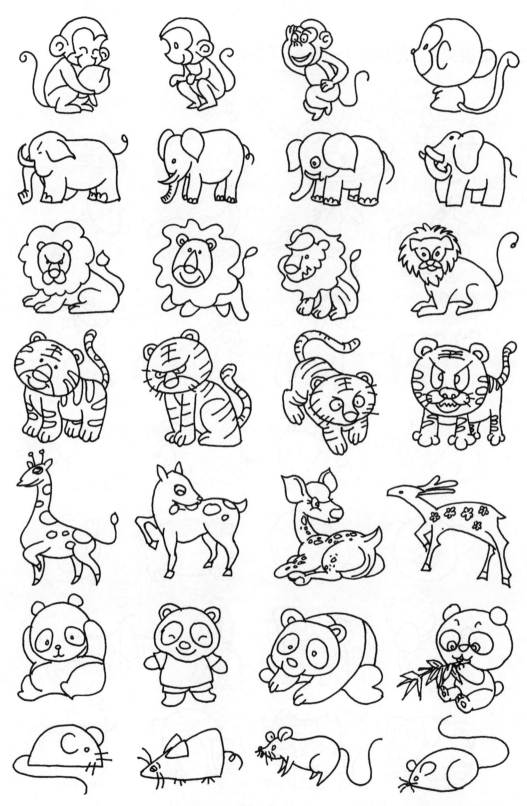

图 4-26

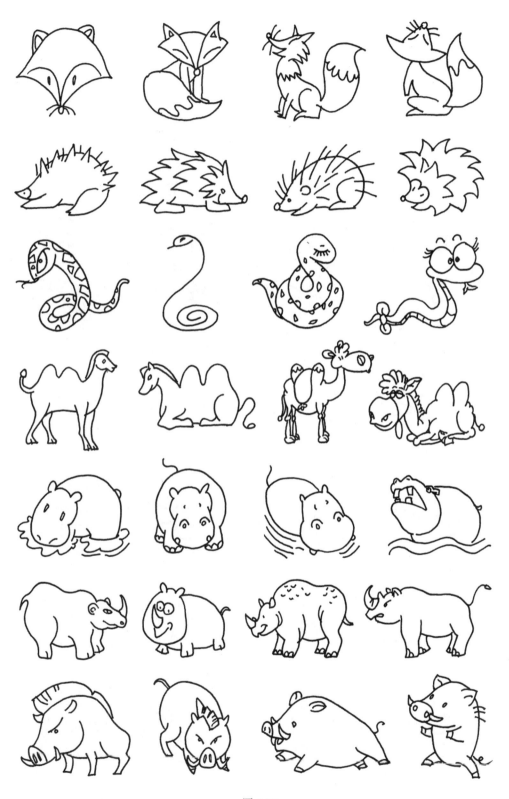

图 4-27

三、昆虫类（如图 4-28、图 4-29 所示）

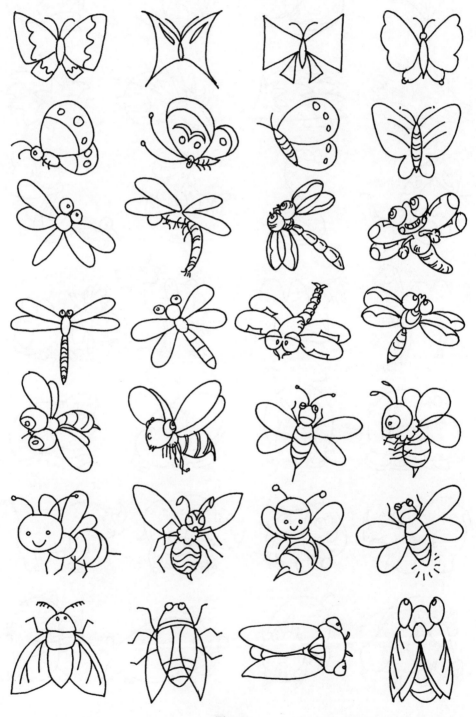

图 4-28

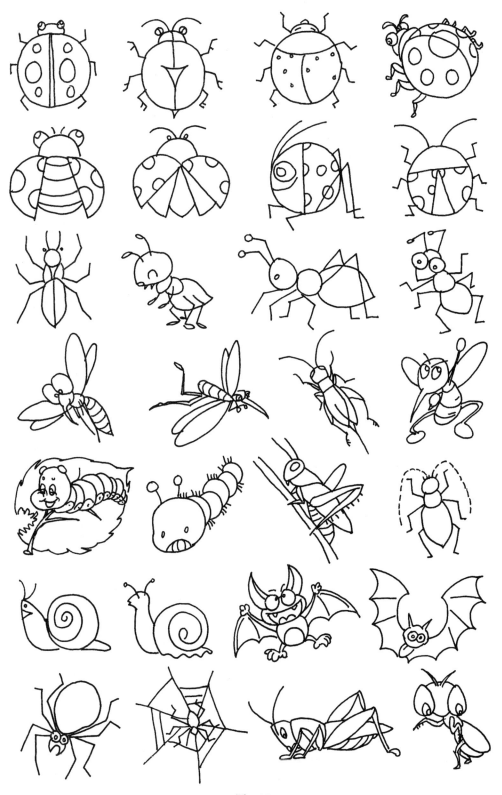

图 4-29

四、水族类（如图 4-30、图 4-31 所示）

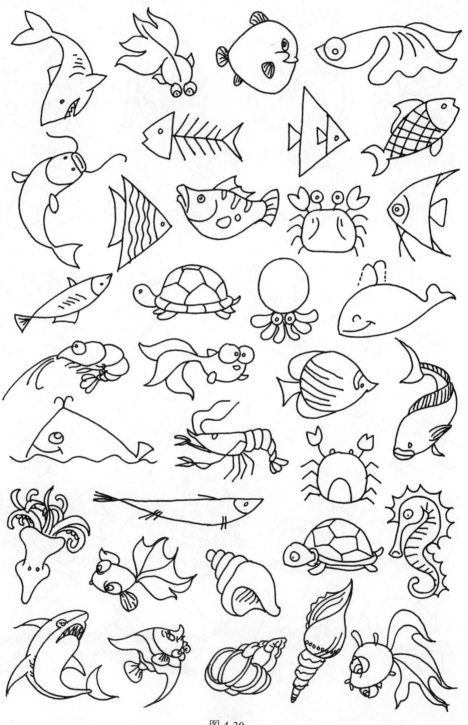

图 4-30

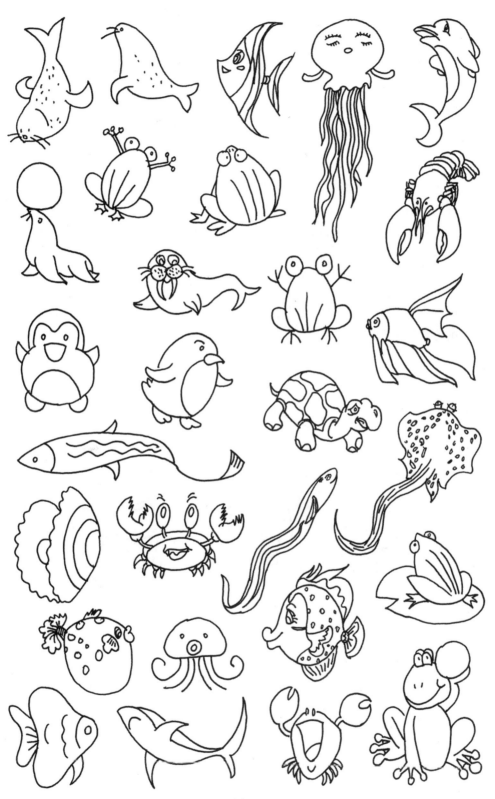

图 4-31

第五章　人物简笔画

　　人类是大自然最奇妙与最富创造力的作品，在100多万年的进化史中人们用双手不断地改造世界，创造未来，人对自身的探索和研究就是从描绘自己开始的。新石器时代的彩陶盆上就已开始出现舞蹈人物花纹，西班牙西北部的阿塔米拉山洞壁画展现了远古人类狩猎的场景，这些简洁的单线人物形象可谓是简笔画的鼻祖。人物简笔画的表现形式在幼儿园的教学活动和教学纪事中都具有重要作用。

　　本章主要内容有：人物的基本特征；人物简笔画的概括与归纳；人物简笔画的画法。通过这些课程内容的学习，学生可以了解人物的基本特征和动态规律，理解人物简笔画的概括与归纳方法，掌握人物简笔画作画方法，能较熟练地运用简笔画的基本符号语言描绘人物简笔画。本章内容的学习可以培养学生举一反三的能力，提高学生的人物简笔画造型表现能力。

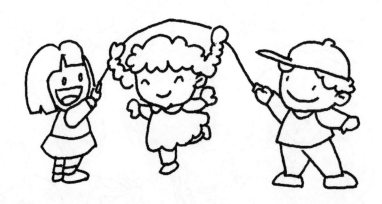

第一节　人物的基本特征

人物的基本特征包含人物的基本形体特征和人物的基本动态特征。人物的基本结构构造虽然复杂，但每个人都是一致的，人物身体和五官的比例、动态会因年龄、性别的不同而具有很大的差异，人物的丰富性、识别性就此呈现出来。

一、人物的基本形体特征

1. 人物的基本结构

人体结构可以分为三个部分：头部、躯干、四肢（如图 5-01 所示）。

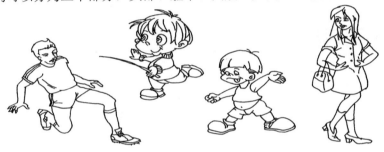

图 5-01

2. 人物的比例

在确定人物比例的实践中，人们提炼出以人的头部长度作为比例尺的方式，通过头部长度准确地测量出人体全身与各部分之间的比例关系。成人与儿童的人体比例关系差别较大，在简笔画中，人物比例的处理为 1：8，即成人的身体为 8 个头长，儿童的身体为 4～5个头长。

（1）自然形态人物比例（如图 5-02 所示）

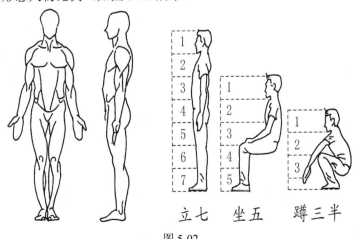

立七　坐五　蹲三半

图 5-02

（2）简笔画人物比例（如图 5-03 所示）

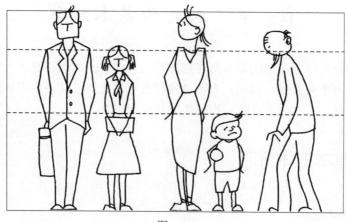

图 5-03

二、人物的基本动态特征

1. 人物的体态特征

人物随年龄阶段的变化体态会出现变化：儿童的体态特点是头大身体小；青年男性的体态特点是身材高而挺拔，肩宽臀窄；青年女性的体态特点是身材修长而富有曲线；中年男性的体形变宽；中年女性的腰腿变粗；老年人的背部佝偻、脖子缩进。如图 5-04 所示。

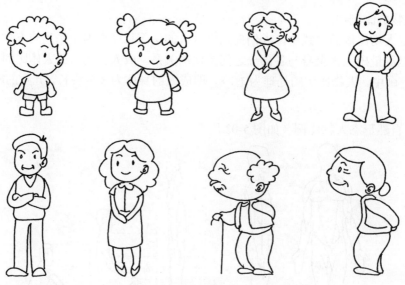

图 5-04

2. 人物的动态规律

人物的动态是由人体的关节结构控制运动的，在人物简笔画中，以人物关节部位的伸展、屈收、转折等动作来表现整个身体的运动。人物的基本动态有站、走、跑、坐、蹲，其他复杂的动态都是在此基础上变化而来的。

（1）站（如图 5-05 所示）

图 5-05

（2）走（如图 5-06 所示）

图 5-06

（3）跑（如图 5-07 所示）

图 5-07

（4）坐（如图 5-08 所示）

图 5-08

（5）蹲（如图 5-09 所示）

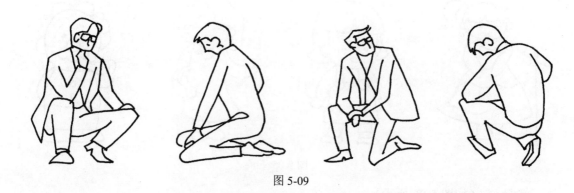

图 5-09

第二节　人物简笔画的概括与归纳

一、人物头部的归纳

人物的头部具有象征意义，某种程度上头部可以表达人的大部分信息，如性别、性格、气质等。在用简笔画表现人物时，可以用基本形状来概括人物的头部，具有个体差异的头部形状都能相应地简化为正方形、长方形、椭圆形等形状。如图 5-10 所示。

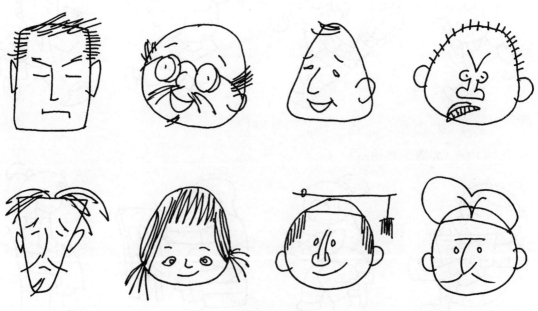

图 5-10

二、人物五官、表情的概括

　　人物的喜、怒、哀、乐能通过五官表露无遗，脸部的五官发生变化，则带来丰富多样的表情，基本可概括为：欢喜时眉毛上扬弯曲，嘴角上翘；悲伤时眉毛下垂，嘴角拉长；惊讶时眉毛上提，眼睛睁圆；愤怒时眉头紧锁，嘴角歪斜。如图 5-11 所示。

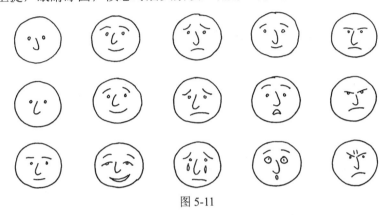

图 5-11

第三节　人物简笔画的画法

一、人物简笔画的表现形式

　　1. 骨线式（如图5-12所示）

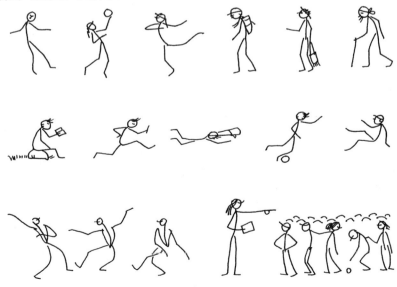

图 5-12

2. 廓线式（如图5-13所示）

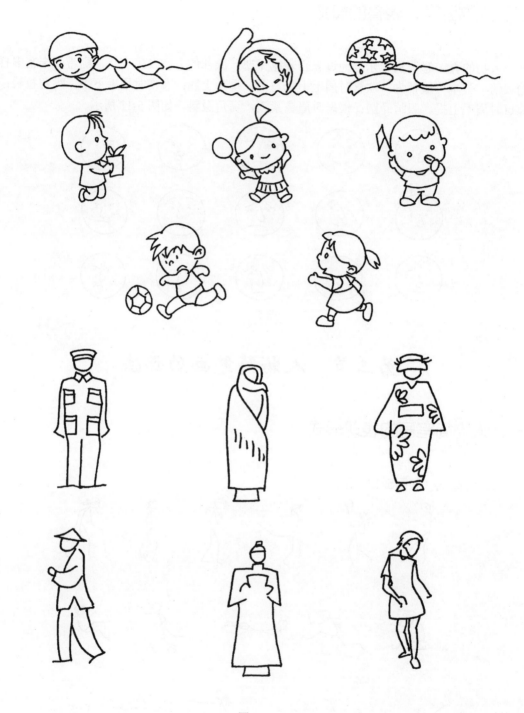

图 5-13

二、人物简笔画的作画步骤

1．人物头部程式化画法（如图5-14所示）

其画法步骤如下：

1）画人物头部的基本几何形；

2）画出头发、头饰的基本特征；

3）深入刻画五官表情；

4）添加细节，调整完成。

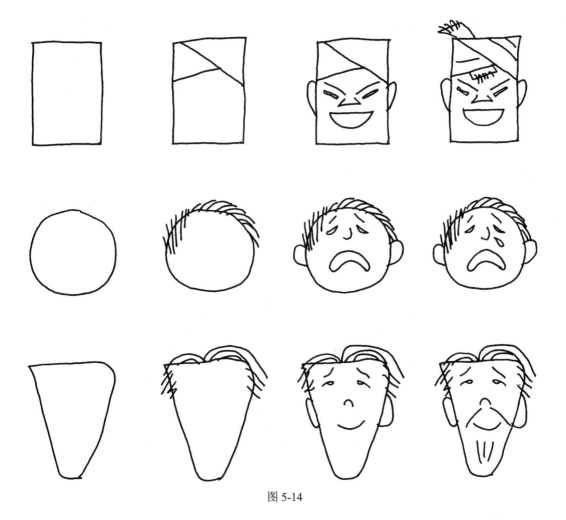

图 5-14

2. 人物动态程式化画法

画动态人物简笔画，首先要认真观察人物的头部与体态特征，分析人物的性格气质，找出最能表现出该人物个性特征的造型要素，运用概括与归纳的方法，提炼出基本形和基本的符号语言，确定各形式符号之间的组合位置与比例关系，从整体入手，先画人物头部、身体，再添加四肢动态，作画时要安排好运笔的先后顺序，使运笔程序最简洁。

（1）骨线式人物程式化画法步骤（如图 5-15 所示）

1）用圆形画出头部；

2）结合动态画出脊柱线；

3）刻画上下肢的动态线；

4）添加细节特征。

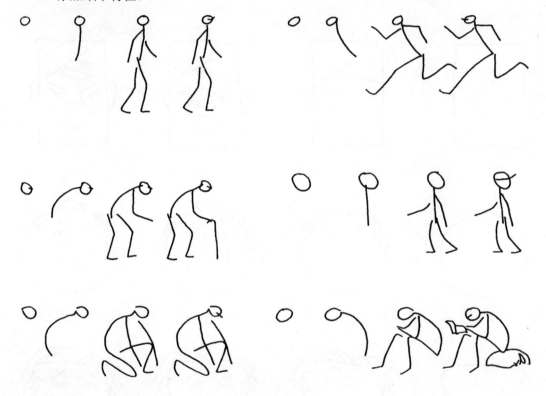

图 5-15

（2）廓线式人物程式化画法步骤（如图 5-16 所示）

1）概括人物头部的基本形，画出头部形态；

2）确定人物比例，画出躯干的轮廓形状；

3）根据运动规律，画出四肢运动状态；

4）表现人物动态细节，整理完成。

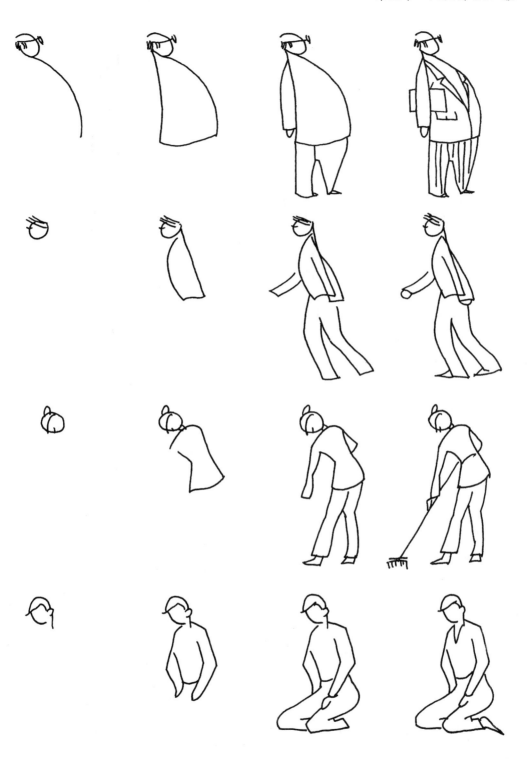

图 5-16

第四节 人物简笔画范画

一、头像类（如图 5-17~图 5-19 所示）

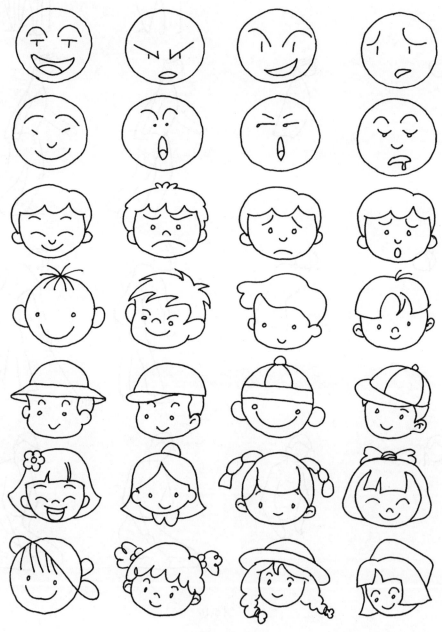

图 5-17

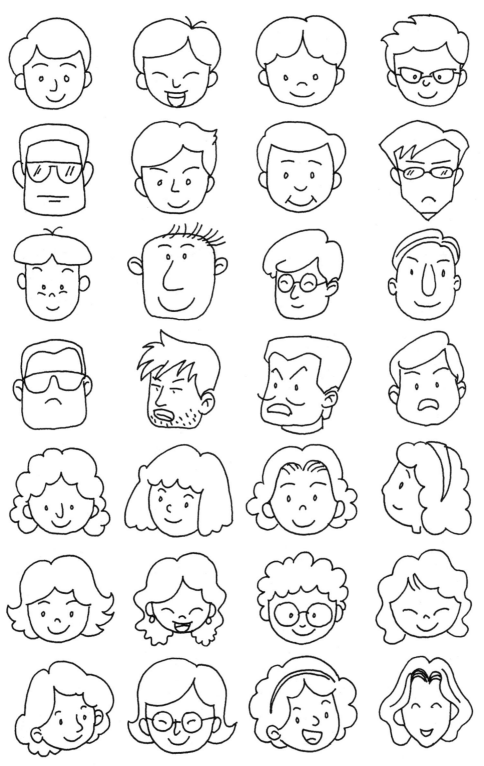

图 5-18

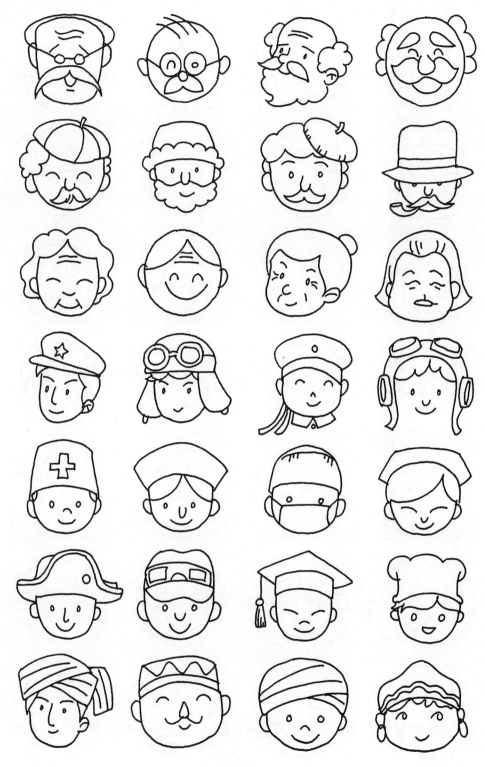

图 5-19

二、骨线式全身类（如图 5-20～图 5-23 所示）

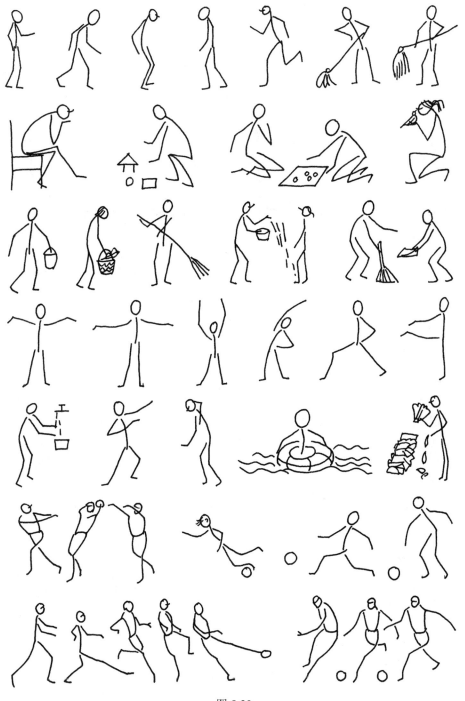

图 5-20

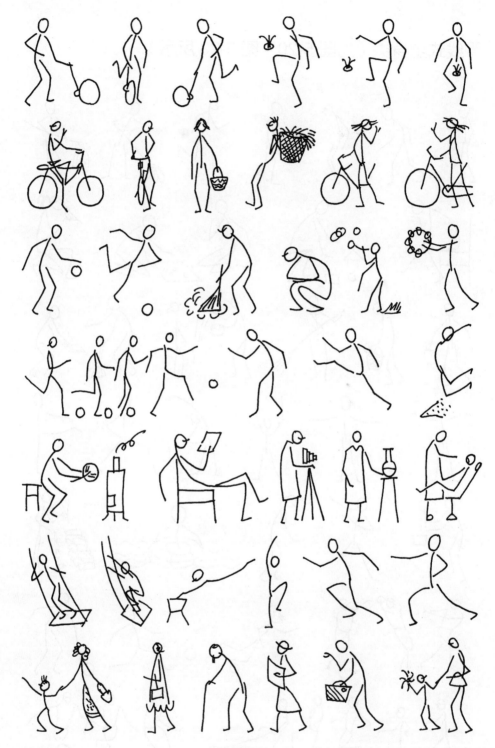

图 5-21

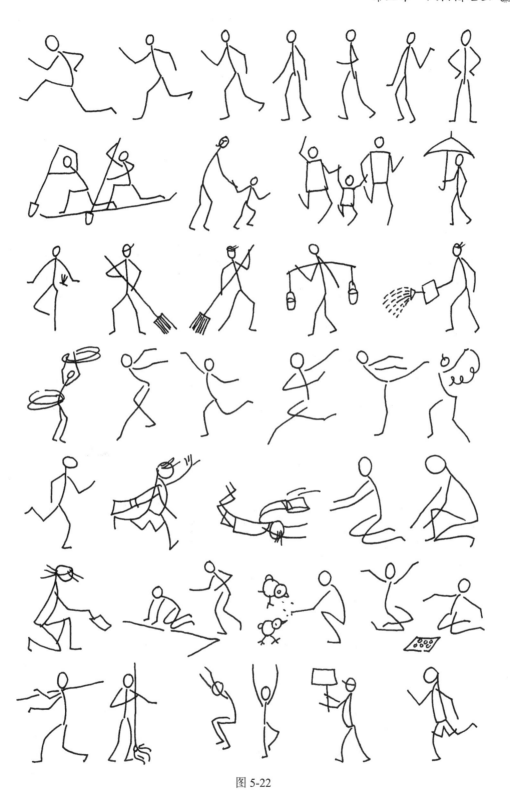

图 5-22

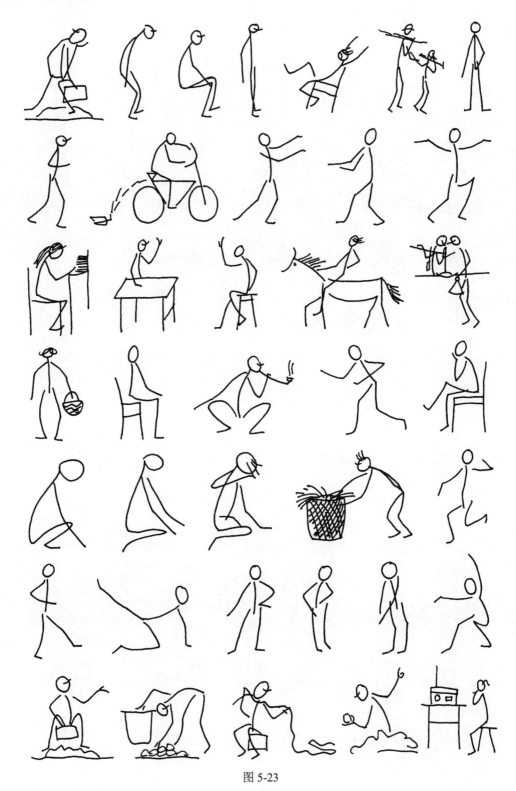

图 5-23

三、廓线式全身类（如图 5-24 ~ 图 5-26 所示）

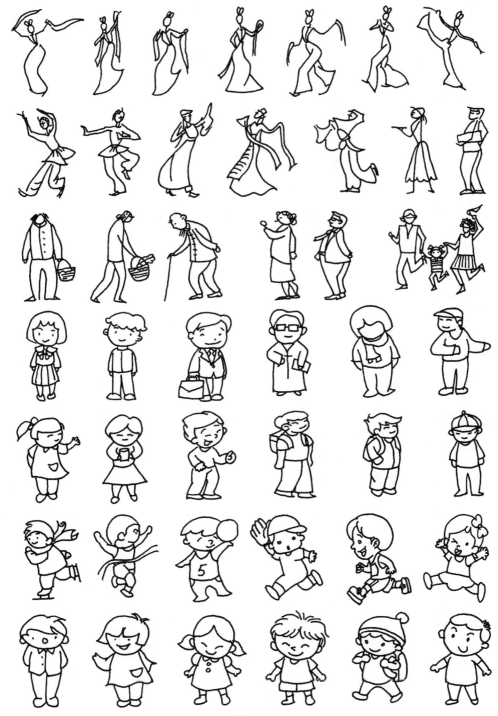

图 5-24

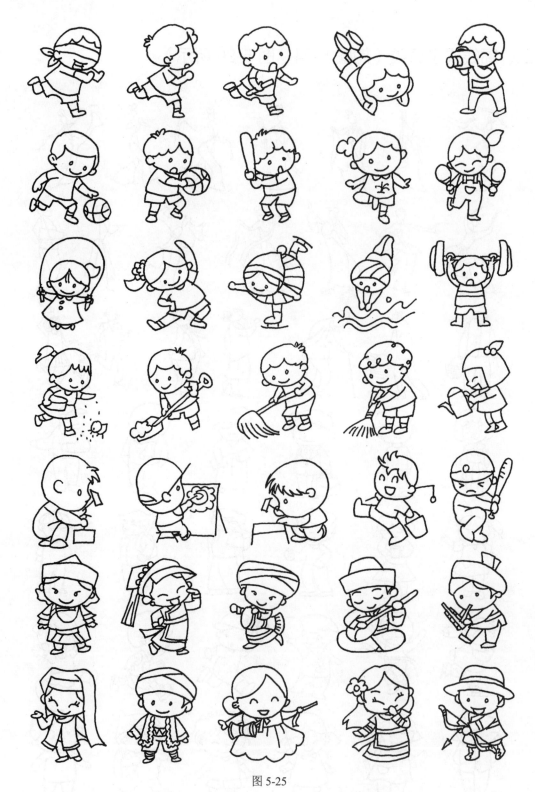

图 5-25

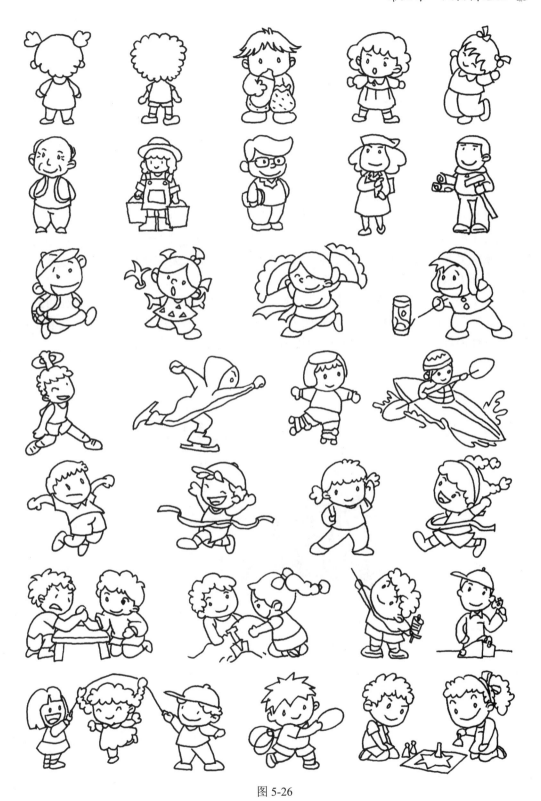

图 5-26

第六章　景物简笔画

　　景物是一个大的概念，内容很广，不仅有山川林木、江河湖海、阴晴雨雪等自然景色，而且还有工程建筑、屋宇桥梁、交通运输、厂矿都市、田园风光等建设场景。景物简笔画也叫风景简笔画，风景简笔画是对客观景物的提炼、概括，无论视野的长短，其纵深度和空间效果都大致有远景、中景和近景的空间感。

　　本章主要内容有：景物的基本特征；景物简笔画的概括与归纳；景物简笔画的画法。通过对景物简笔画取景、构图、透视等内容的学习，学生可以用点、线、面等造型元素，对景象进行提炼、取舍和概括，熟练地运用简笔画的形式来描绘风景。

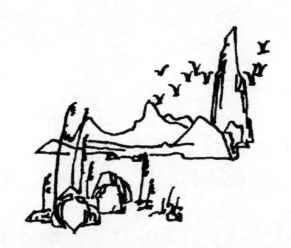

第一节 景物的基本特征

景物简笔画的特征主要在自然景物和建筑景物的形态上存在差异，天空、云、水、树、大地、山石、建筑共同组成景物，或宁静悠远，或雄伟险峻。

一、自然景物

1. 天空（如图6-01所示）

图 6-01

2. 水（如图6-02所示）

图 6-02

3. 树（如图6-03所示）

图 6-03

4. 山石、地面（如图6-04所示）

 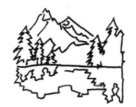

图 6-04

二、建筑

1．城市建筑（如图6-05所示）

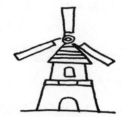

图 6-05

2．园林建筑（如图6-06所示）

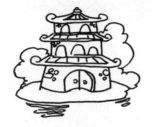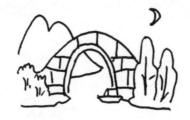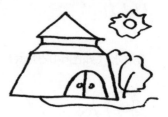

图 6-06

3．民用建筑（如图6-07所示）

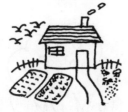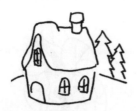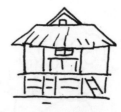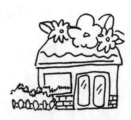

图 6-07

4．纪念性建筑（如图6-08所示）

图 6-08

5. 桥梁建筑（如图6-09所示）

图 6-09

6. 宗教建筑（如图6-10所示）

图 6-10

第二节　景物简笔画的概括与归纳

一、省略

省略就是将形象高度概括、简化，在画某个物象时抓住表现主体的轮廓和主要特征，适当地忽略主体的细节和局部；例如乡村中的稻草垛形态杂乱无章，可以用团块来表现；大树枝叶繁茂，就可把细碎的枝叶省略掉；在画房屋建筑时可省略大量的窗户和屋檐瓦片等（如图 6-11 所示）。

图 6-11

二、添加

添加就是在画一个物象时添加原本没有的内容，使其构图更加均衡，使画面充满美感

（如图 6-12 所示）。

图 6-12

第三节　景物简笔画的画法

　　景物简笔画表现的内容非常多，有的以建筑为主，有的以自然景观为主，不同的主题所表现的效果丰富多彩。在画景物简笔画之前要有合理的构图和巧妙的立意，并能恰当地运用透视关系突出景物的主题和要表现的内容。

一、景物简笔画的表现方法

1. 取景
　　取景要从立意出发，运用构图规律，根据主题内容，来确定画面的景物。一幅完整的风景简笔画，除了要有表现主题的主要景物外，还应该有其他景物作为衬托。一般把主体景物取为中景或近景，其他点缀景物可取为远景。

2. 构图
　　构图就是将画面中要表现的内容合理地确定位置。在风景简笔画构图中，最重要的是选择视高，即视点的高低，不同视高的构图特点与表现目的应是相互联系的。视高大致可分为仰视（低视高）、平视（一般视高）、俯视（高视高）三种。

　　（1）仰视（如图 6-13 所示）

图 6-13

（2）平视（如图 6-14 所示）

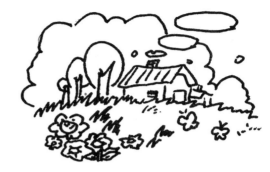

图 6-14

（3）俯视（如图 6-15 所示）

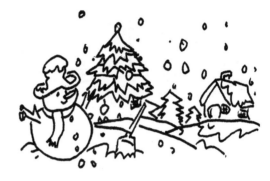

图 6-15

3. 透视

画景物简笔画时还要掌握一定的透视规律，也就是说画面上表现的物体既要有主次关系，又要有虚实关系，也就是人们通常所说的近大远小、近长远短、近粗远细、近实远虚的关系。

（1）近大远小（如图 6-16 所示）

图 6-16

（2）近长远短（如图 6-17 所示）

图 6-17

（3）近粗远细（如图 6-18 所示）

图 6-18

（4）近实远虚（如图 6-19 所示）

图 6-19

二、景物简笔画的作画步骤

景物简笔画一般分为三个层次：近景、中景和远景。在作画前，首先要确立主体所表现的内容，其次将主体物摆放在画面的中景位置，围绕主体物再添加陪衬物，逐步使画面完整起来（如图 6-20 所示）。

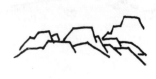 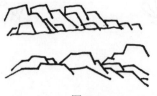 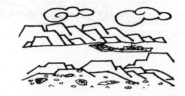

图 6-20

第四节　景物简笔画范画

一、自然景物（如图 6-21～图 6-24 所示）

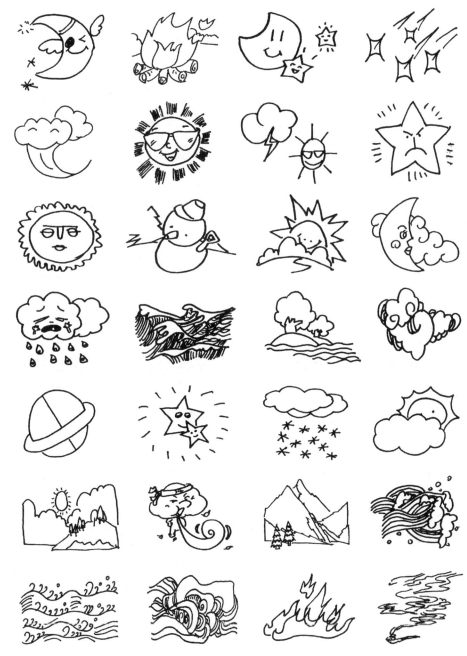

图 6-21

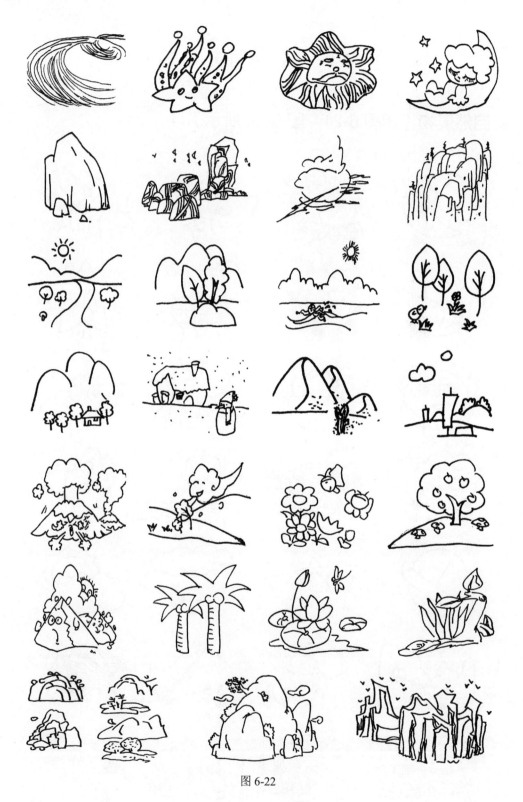

图 6-22

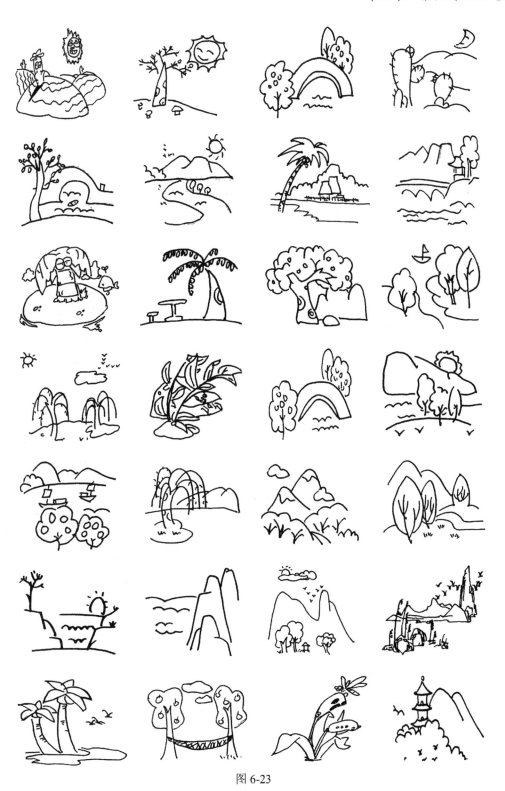

图 6-23

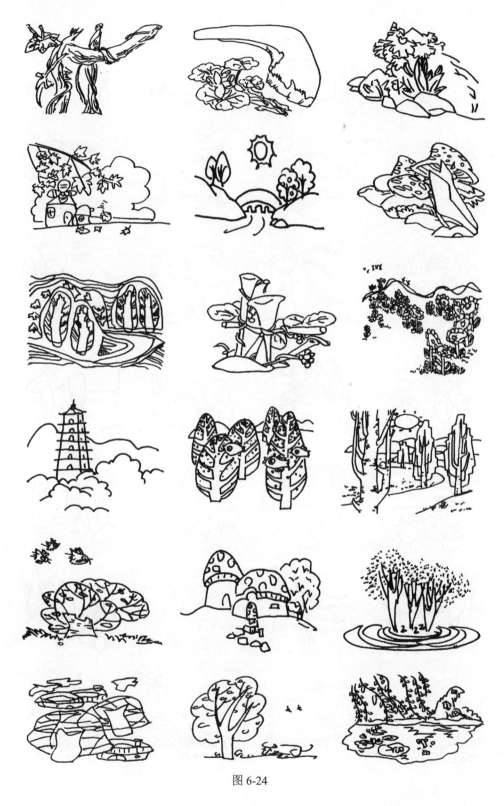

图 6-24

二、建筑景物（如图 6-25 ~ 图 6-28 所示）

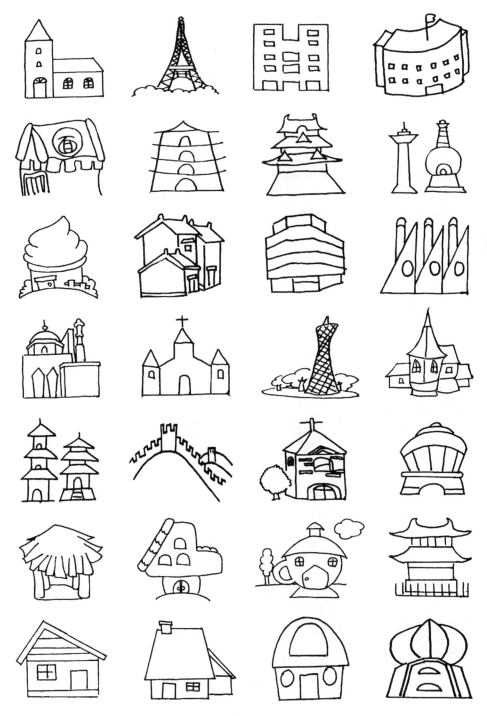

图 6-25

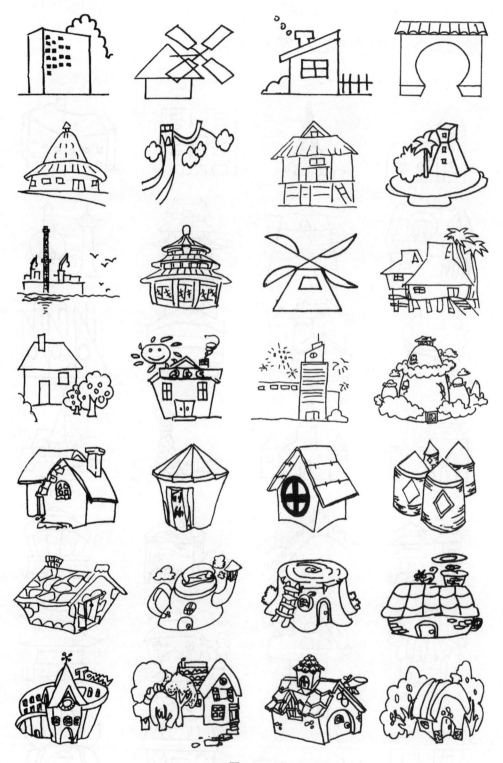

图 6-26

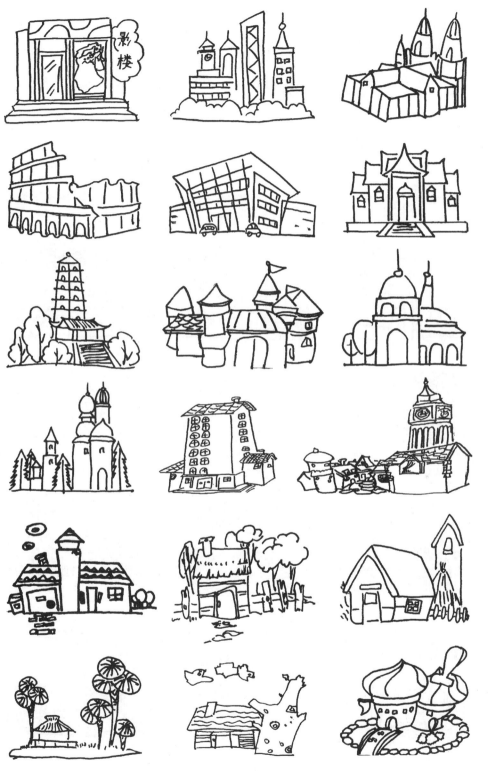

图 6-27

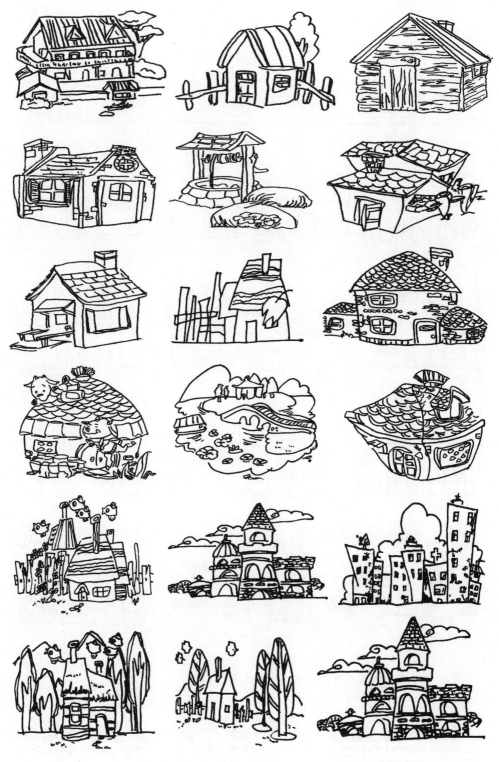

图 6-28

第七章　简笔画儿歌、故事创编

简笔画儿歌、故事创编是简笔画学习内容中很重要的环节，作为教师在课堂上能边讲边画，展示事物的变化过程，教学活动会变得生动而直观。儿歌、故事的挂图若由教师自己亲手绘制，将更能增加对学生的感染效果，这是印刷图片和多媒体设备所不能替代的。简笔画吸收了多种绘画形式的表现手段，表达方式简洁洗练，表现效果丰富多彩，兼具速写的简洁性、图案的概括性、漫画的夸张性、卡通的趣味性，是少年儿童喜闻乐见的一种艺术形式。

简笔画创编涉及的范围很广，少年儿童喜爱阅读的儿歌和故事是简笔画创编的主要内容之一。简笔画创编的过程主要包含形象设计与构图设计两个部分。

本章主要内容有：儿歌、故事创编的形象设计；儿歌、故事创编的构图设计；儿歌、故事创编的方法与步骤。通过以上内容的学习，学生可以掌握简笔画创编的过程，熟练地运用简笔画的形式来创编自己喜欢的内容。

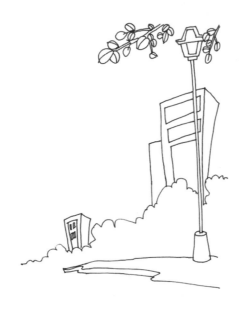

第一节　儿歌、故事创编的形象设计

一、简笔画创编形象设计的原则

1．生动形象的原则

简笔画儿歌、故事的阅读对象是低幼儿童，儿童的思维具有泛灵性的特点，他们认为世界上的所有事物都和自己一样是有生命的，所以儿童都非常喜欢可爱的、富有生命活力的形象，那么简笔画故事的形象创作要生动且有趣味，这样才能激发儿童的兴趣。

2．风格统一的原则

简笔画创编是各类形象的组合，一幅内容较丰富的创编主题可能包含了器物、动物、人物、景物等内容，组合形象时要注意各单个造型的风格要和谐一致，设计简笔画形象前要确定好采用骨线式、廓线式还是卡通式的表现形式。每种表现形式所具备的风格不一样，如果骨线式形象和廓线式形象出现在同一画面，会给人以作品未完成的错觉，同样如果骨线式、廓线式与卡通式形象出现在同一画面里，效果也是不协调的，在简笔画创编时要根据主题内容需要做出创编风格的选择。

二、简笔画创编形象设计的风格

1．骨线式风格

简笔画的骨线式风格表现为单线勾勒形象，造型简洁明了。比如记录人物的日常活动，场景较复杂，人物动态较多，可以采用骨线式的风格（如图7-01所示）。

图 7-01

2. 廓线式风格

简笔画的廓线式风格表现为用线条表现详细轮廓，造型具体清晰。如果需要比较具象地表现物象的准确面貌，可采用廓线式的风格（如图 7-02 所示）。

图 7-02

3. 卡通式风格

简笔画的卡通式风格表现为用夸张或拟人的手法表现物象，造型活泼可爱。如果要设计各类童话故事里的简笔画形象，比较适合采用卡通式的风格（如图 7-03 所示）。

图 7-03

第二节 儿歌、故事创编的构图设计

一、简笔画创编构图设计的原则

1. 突出主体物形象的原则

构图是指人们对于所要表现内容的构想和思考，通过绘画的形式、依据形式美的规律设计出具体画面的过程。简笔画创编的内容中涉及各类形象，在设计构图时应区别对待，对于创编内容中主要的对象要表达得完整和充分，在画面的布局上要把主要对象放在视觉中心的位置，与次要角色形成主宾对比，以突显主角的主体性（如图 7-04 所示）。

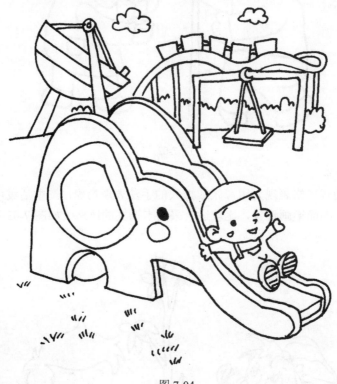

图 7-04

2. 变化与统一结合的原则

形式美是绘画作品产生艺术魅力，给人以美的享受的主要因素。构图布局是画面产生形式美感的关键，理想的构图应遵循变化与统一的形式美原则，对于画面内容的安排既要有变化又要有秩序，如果一味追求变化，画面会显得杂乱无章，引起人的视觉疲惫，反之如果一味讲秩序，画面则会显得呆板平淡，变化与统一是相互对立而又相互依存的辩证体，在简笔画创编的构图中我们应做到局部变化、整体统一，使各类形象在画面上呈现出对比与调和、节奏与韵律的美感（如图 7-05 所示）。

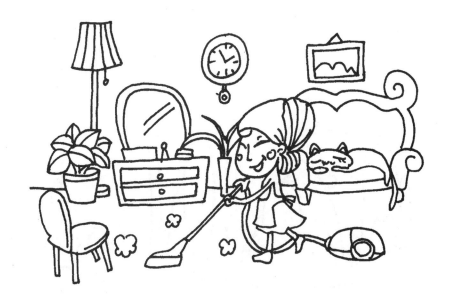

图 7-05

二、简笔画创编构图设计的形式

　　按照简笔画创编的程序，在设计好角色的形象后，接着开始考虑怎样在画面上安排这些形象的大小、位置，即要进入简笔画创编的构图阶段。简笔画创编构图要根据创编的内容和主题，把所要表现的形象组织起来构成一个完整和谐的画面，构图的形式可以分为水平式、垂直式、三角形式、S 形式、圆弧形式。

1. 水平式构图

　　水平式构图指的是构成画面的各类物体位置排列呈水平横线的形式。水平式构图给人安静、平稳的感觉（如图 7-06 所示）。

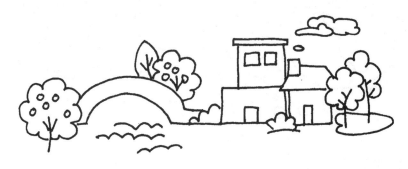

图 7-06

2. 垂直式构图

　　垂直式构图指的是构成画面的各个物体纵向展开，呈现竖线形式的结构形态。垂直式构图给人以宏伟、开阔的感觉（如图 7-07 所示）。

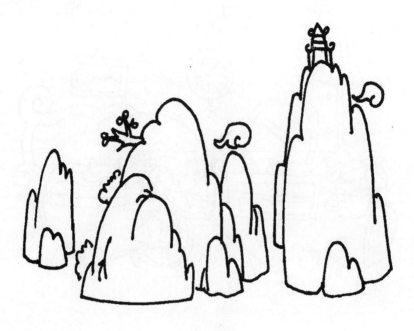

图 7-07

3．三角形式构图

　　三角形式构图指的是构成画面的物体在各自所处位置上时，外轮廓连接起来大致成为三角形状。三角形式构图给人以稳定、庄重的感觉（如图 7-08 所示）。

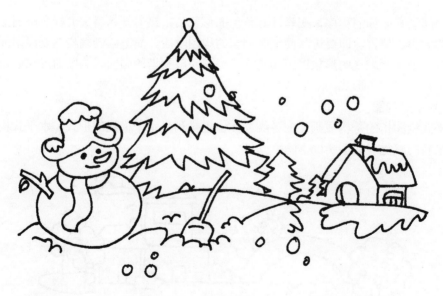

图 7-08

4．S形式构图

　　S 形式构图指的是画面的格局呈 S 形，依地势流淌的河流、蜿蜒的山路是画面出现 S形结构的常见元素。S 形式构图给人以优雅、轻盈的感觉（如图 7-09 所示）。

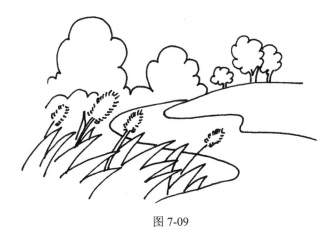

图 7-09

5．圆弧形式构图

圆弧形式构图指的是画面主要由圆弧形状构成，山丘、沙漠是画面出现圆弧形结构的常见元素。圆弧形式构图给人以丰富、深远的感觉（如图 7-10 所示）。

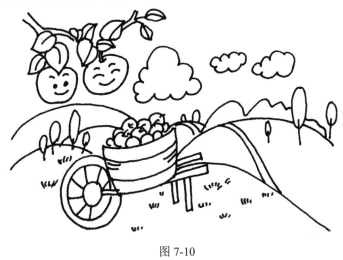

图 7-10

第三节　儿歌、故事创编的方法与步骤

一、儿歌、故事创编的方法与步骤

1．简笔画儿歌创编

儿歌是一种具有民歌风味的简短诗歌，儿歌语言浅显、明快、通俗易懂、口语化，是民间传播思想文化的途径，是引导儿童认识世界、认识自己、步入人生的启蒙者。儿歌的文字简洁短小，如果能配上对应的插图，则能够更生动形象地表达文字含义，从视觉上扩充表述容量。

 实用简笔画

下面我们以儿歌《用爱温暖全世界》为例，按照步骤进行简笔画的创编。

儿歌内容："大哥哥，大姐姐；穿公园，过大街；去助人，搞清洁；大家都竖大拇指；我也要做志愿者；用爱温暖全世界。"

（1）设计形象动态（如图7-11所示）

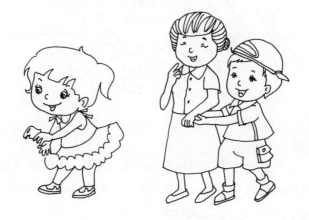

图7-11

（2）确定画面构图（如图7-12所示）

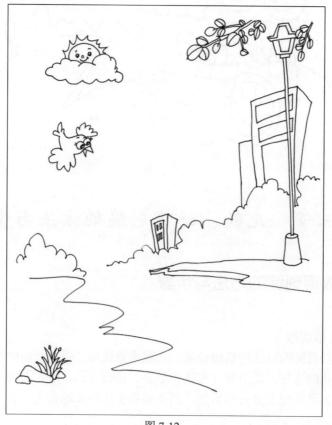

图7-12

（3）调整完成图稿（如图 7-13 所示）

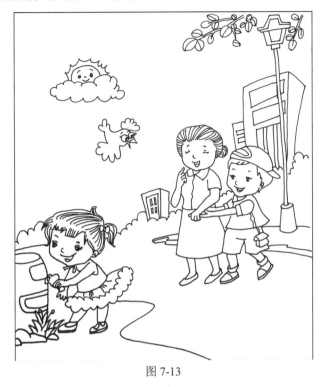

图 7-13

（4）根据需要选择水彩颜料着色（如图 7-14 所示）

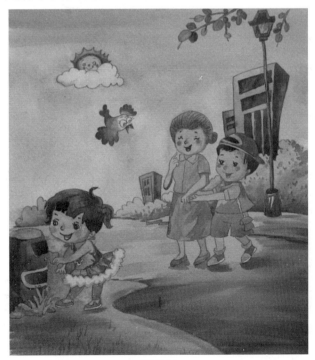

彩图

图 7-14

2．简笔画故事创编

童话、寓言或者经典小故事是幼儿园、小学教学的常见素材，通常故事的情节发展环环相扣，引人入胜，每个情节都构成了一幅完整生动的画面，我们可以用简笔画形式来连续表现故事中的角色状态和场景变化。以儿童耳熟能详的故事《小猫钓鱼》为例，我们对这个故事进行简笔画创编，按照以下步骤进行：① 根据故事情节确定场景图片的数量；② 选择形象风格和设计形象动态；③ 安排形象与场景的构图变化；④ 根据设计思路完成图稿。

下面是为《小猫钓鱼》的故事创编的简笔画连环画面。

（1）小猫和妈妈开心地出门去钓鱼（如图 7-15 所示）。

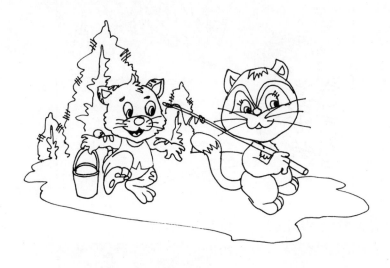

图 7-15

（2）小猫被飞舞的蝴蝶吸引了，于是丢下鱼竿去玩儿（如图 7-16 所示）。

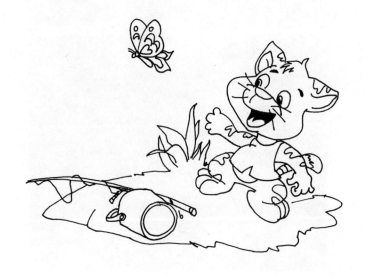

图 7-16

（3）猫妈妈对小猫说："孩子，做什么事情都不能三心二意"（如图 7-17 所示）。

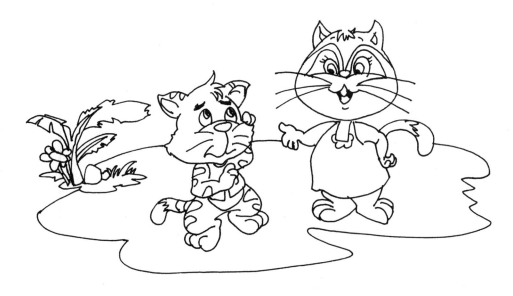

图 7-17

（4）小猫开始一心一意地钓鱼，不一会儿它就钓到鱼啦（如图 7-18 所示）。

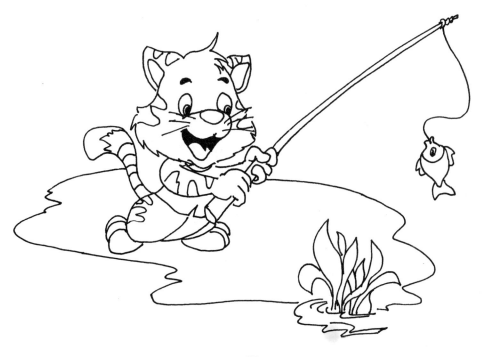

图 7-18

二、学生的简笔画创编习作

1. 乌鸦喝水（如图7-19所示）

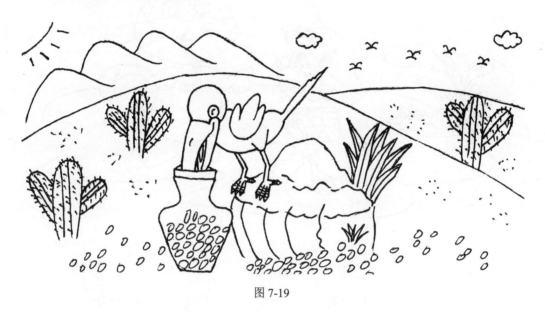

图 7-19

2. 狐假虎威（如图7-20所示）

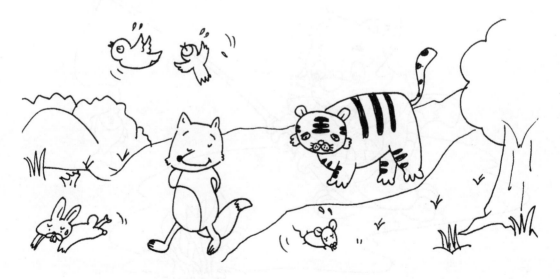

图 7-20

3. 守株待兔（如图7-21所示）

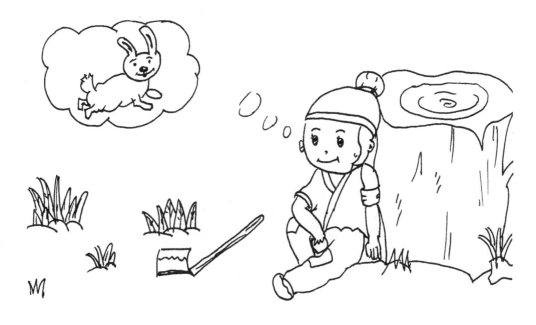

图 7-21

4. 小马过河（如图7-22所示）

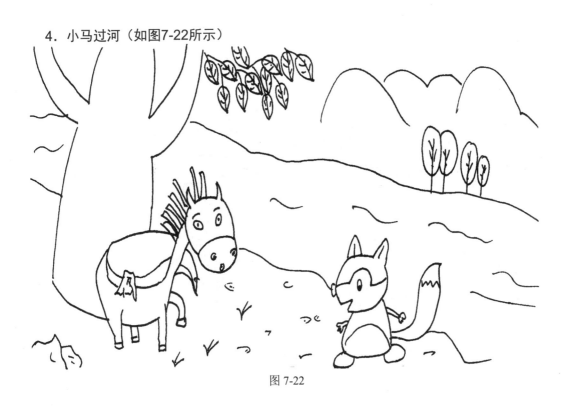

图 7-22

5. 拔苗助长（如图7-23所示）

图 7-23

6. 曹冲称象（如图7-24所示）

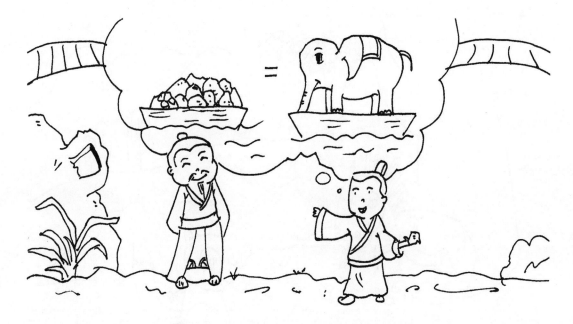

图 7-24

参 考 文 献

[1]　武奎英. 美术[M]. 北京：人民教育出版社，2006.

[2]　赖旭方. 教学简笔画[M]. 南昌：江西高校出版社，2008.

[3]　潘春华，董明. 简笔画[M]. 北京：高等教育出版社，2005.

[4]　幼狮文化. Q 版简笔画[M]. 杭州：浙江少年儿童出版社，2011.

[5]　幼狮文化. 超级卡通图库[M]. 杭州：浙江少年儿童出版社，2011.

[6]　毛俊峰. 儿童简笔画大全[M]. 北京：北京理工大学出版社，2011.

[7]　吉艺二维工作室. 儿童简笔画图典[M]. 长春：吉林摄影出版社，2009.

[8]　邓利群. 儿童简笔画资料大全[M]. 武汉：湖北美术出版社，2011.

[9]　姜宏. 江宏儿童简笔画经典 2000 例[M]. 沈阳：万卷出版公司，2011.

[10]　吉艺二维工作室. 卡通形象图典[M]. 长春：吉林摄影出版社，2009.

[11]　独角王工作室. 儿童卡通形象图典大全[M]. 成都：四川美术出版社，2010.

[12]　夏铭. 简笔画教程[M]. 北京：电子工业出版社，2012.

[13]　谭芳. 美术基础[M]. 北京：北京理工大学出版社，2017.

参考文献

[1] ...